# LES RUINES

## DE

# POMPEI.

**PREMIERE PARTIE.**

### Echelle générale des Plans

Metres

Pieds de Roi

Palmes Architectoniques Romains

Palmes Napolitains

Pieds du Rhin

Pieds Anglais

Les Elevations sont sur une Echelle double de celle des plans

# LES RUINES
# DE POMPÉI,

### Par F. MAZOIS,

ARCHITECTE, INSPECTEUR GÉNÉRAL DES BATIMENTS CIVILS,
CHEVALIER DE L'ORDRE ROYAL DE LA LEGION-D'HONNEUR.

### PREMIÈRE PARTIE.

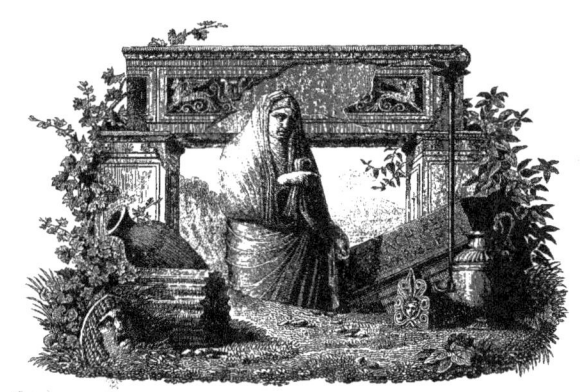

### PARIS,
IMPRIMERIE ET LIBRAIRIE DE FIRMIN DIDOT,
IMPRIMEUR DU ROI, DE L'INSTITUT ET DE LA MARINE, RUE JACOB, N° 24.

M DCCC XXIV

# A SA MAJESTÉ

# LA REINE DES DEUX-SICILES.

MADAME,

*Le soin que vous apportez à la découverte des antiquités de votre royaume, la sollicitude bienveillante que vous témoignez pour les progrès des beaux-arts, la protection pleine de grace que vous accordez à ceux qui les cultivent, et la bonté avec laquelle vous daignez accueillir leurs productions, ont mérité à VOTRE MAJESTÉ la reconnoissance de l'Europe savante. Déjà de toutes parts les sciences, les arts et les lettres s'empressent à vous faire hommage de leurs travaux. Permettez-moi, MADAME, de payer à mon tour ce juste tribut, en déposant cet ouvrage à vos pieds. Le desir de vous l'offrir me le fit entreprendre, l'espoir de vous voir l'agréer m'a soutenu jusqu'à ce moment; et si VOTRE MAJESTÉ trouve quelque plaisir à le parcourir, j'aurai obtenu ma plus précieuse récompense.*

*Je suis avec le plus profond respect,*

MADAME,

DE VOTRE MAJESTÉ

Le très humble, très obéissant,
et très fidèle serviteur,
F. MAZOIS.

*Seuil de porte en mosaïque*

# PRÉFACE.

L'Italie, si riche en ruines de toute espèce, n'en possède point qui fasse naître à la fois plus de surprise et d'intérêt que celles de Pompei. Ce ne sont point, comme ailleurs, des débris défigurés, ou de foibles restes de vastes monuments, dont les formes primitives et les beautés effacées ne peuvent être reconnues que par l'œil exercé de l'artiste : tout y est au contraire demeuré dans une intégrité presque parfaite; les édifices ont conservé toutes leurs parties, et, si je peux m'exprimer ainsi, un air de jeunesse qui charme. La proportion générale des monuments permet d'embrasser d'un coup d'œil toute leur étendue, et chacun des détails délicats et variés dont ils sont ornés avec une grace, une sorte de coquetterie qui enchante : des peintures, touchées d'une manière inimitable, retracent à chaque pas les plus aimables tableaux de cette mythologie riante et sublime qu'Homère créa pour être, dans tous les siècles, le patrimoine des artistes et des poëtes; des marbres de toutes couleurs, arrangés avec un soin infini, une adresse admirable, couvrent le sol des édifices, et donnent un air de richesse aux plus humbles réduits; enfin, la distribution simple des plans, les aspects que présentent ces ruines en se mariant, soit avec des forêts de peupliers que la vigne couronne, soit avec le volcan, les montagnes ou la mer, achèvent de

séduire l'homme tant soit peu sensible aux beautés de l'art et de la nature.

A ce qu'un tel spectacle peut avoir d'enchanteur se mêle encore l'espèce d'enthousiasme dont on est saisi en se trouvant tout-à-coup transporté au milieu d'une ville antique, à laquelle il ne semble manquer que ses habitants; en se voyant entouré de monuments dont les noms se rencontrent partout dans les auteurs anciens, et que l'on ne trouve nulle part assez bien conservés pour en avoir une idée exacte. Ici c'est un temple avec toutes ses dépendances, là un portique, plus loin des théâtres, puis le prétoire, et des temples encore; de longues rues bien pavées, ornées de trottoirs et de fontaines, présentent, de chaque côté des bâtiments consacrés au public, des habitations particulières, des boutiques, et des palais; des inscriptions gravées ou peintes font reconnoître la destination de chaque édifice, la demeure de chaque citoyen : on finit par oublier qu'on se promène au milieu des ruines, on croit seulement traverser une ville habitée à ces heures brûlantes du jour où les cités les plus peuplées de l'Italie paroissent désertes, et à chaque pas le voyageur s'arrête surpris et charmé; mais les savants, les artistes qui visitent ces lieux, sont encore plus émus, car chaque monument est pour eux une leçon nouvelle, chaque débris leur révèle un secret.

Ensevelie pendant seize cent soixante-seize ans sous les cendres du Vésuve, ainsi qu'Herculanum et Stabia, cette ville doit au fléau qui sembloit l'avoir anéantie pour jamais, et sa conservation miraculeuse, et cette célébrité inespérée qui la place aujourd'hui, dans les annales des arts, presque à côté de Rome et d'Athènes.

Le hasard fit retrouver Herculanum; cette découverte heureuse fut suivie de celle de Stabia et de Pompei : la difficulté des excavations à Herculanum, qui se trouve à 70 pieds sous terre, et le haut prix des terrains de Stabia, firent bientôt abandonner les fouilles dans ces deux endroits; mais les travaux de Pompei, moins coûteux et plus faciles, furent continués, et ne tardèrent pas à offrir les résultats les plus satisfaisants.

Comme la couche de matières volcaniques n'a que peu de profondeur, on conçut l'idée de rendre cette ville au jour, en la dégageant des cendres et des scories dont elle est recouverte. C'est à cette pensée hardie que l'on doit la conservation d'un grand nombre d'édifices précieux, qui auparavant n'étoient vus qu'un instant, et disparoissoient ensuite pour toujours. Depuis cette époque, les amis des arts et de l'antiquité accourent de toutes parts visiter ces lieux : ce voyage est devenu pour eux une espèce de pélerinage obligé. Cependant le plaisir que l'on éprouve en parcourant les ruines de Pompei est un peu altéré par la consigne sévère qui y est établie : il est défendu d'y dessiner le moindre objet ; et de cet endroit si intéressant, si instructif, on ne remporte guère que de vagues souvenirs ou des regrets.

Un heureux concours de circonstances ayant levé pour moi tous les obstacles, j'ai eu pendant plus de deux ans la facilité de dessiner, de mesurer à Pompei tout ce qui m'a paru mériter de l'être. Outre de fréquents voyages, j'y ai séjourné six mois en deux fois ; ce qui m'a permis de mettre mes dessins au net sur le lieu même, et de recueillir un grand nombre d'observations intéressantes, qu'il n'est guère possible de faire au premier aperçu.

Les monuments de Pompei ne sont encore connus que par l'ouvrage de l'Académie de Naples sur les mosaïques et les peintures de la Maison de Campagne, ou par des gravures faites d'après des dessins levés furtivement, et dès lors peu fidèles : aussi les savants, les artistes, les amateurs, attendent-ils avec impatience, depuis près de cinquante ans, un ouvrage exact et complet sur les antiquités de cette ville. Je vais tâcher de satisfaire enfin leur curiosité en publiant les matériaux que j'ai rassemblés sur ce sujet intéressant. J'ose espérer que le public daignera accueillir avec quelque bienveillance un travail pour lequel je n'ai épargné ni le temps, ni la peine, ni les dépenses.

Cet ouvrage est divisé en cinq parties : la première contient tout ce qui est relatif à la voie publique, aux tombeaux, aux murailles et aux portes de la ville ; la seconde traite des habitations particulières ; la troisième, des temples ; la quatrième, des théâtres ; la cinquième, des por-

tiques; et le tout est terminé par un plan général détaillé avec un appendix explicatif de tous les édifices découverts depuis 1755 jusqu'à 1812, dont quelques uns même n'existent plus aujourd'hui.

Les plans sont tous réduits sur une même échelle, ainsi que les élévations et les coupes : plusieurs monuments, qui ont paru mériter d'être détaillés plus en grand, l'ont été sur une échelle commune; en un mot, j'ai cherché à ne rien omettre de ce qui peut aider à expliquer clairement chacun des édifices, et servir à les comparer entre eux.

Tuile

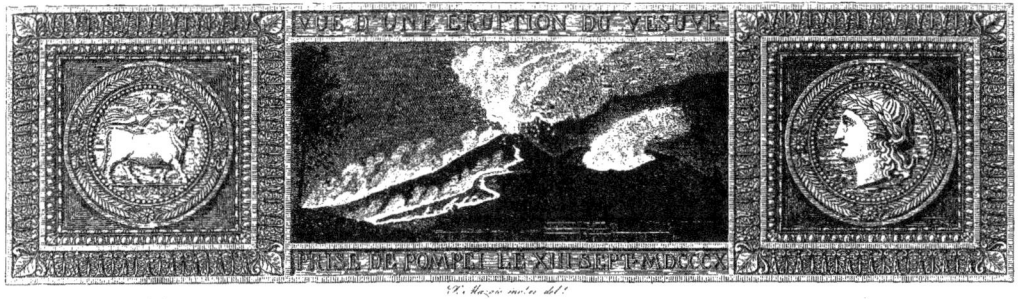

# NOTICE HISTORIQUE
## SUR LA VILLE DE POMPEI.

La ville de Pompei ne fut jamais le théâtre d'aucun de ces grands événements politiques qui semblent avoir seuls le droit de vivre dans la mémoire des hommes : aussi seroit-elle aujourd'hui presque ignorée sans la terrible catastrophe dont elle fut la victime ; mais le souvenir de son désastre, sa singulière destinée, les monuments précieux que depuis tant de siècles elle conserve comme en dépôt pour l'instruction de notre âge, répandent désormais un si vif intérêt sur son nom, qu'il n'est aucun détail de son histoire qui puisse être indifférent pour nous : je croirois donc laisser quelque chose à desirer si je négligeois de rassembler ici les faits et particularités qui concernent cette ville, et que l'on trouve épars chez les auteurs anciens qui ont parlé de la Campanie, contrée dans laquelle Pompei étoit située.

La Campanie, bornée au nord par les montagnes du *Samnium*, à l'orient par le fleuve *Silarus*, et à l'occident par le Liris, s'étendoit sur les bords de la mer Tyrrhénienne, depuis l'embouchure du Liris jusqu'au delà du promontoire de Minerve : entre ces deux points s'avance le cap de Misène, qui partage la côte en deux golfes. Pompei étoit située au fond du golfe oriental, nommé le Cratère.

Les poëtes, premiers historiens des temps fabuleux, nous représentent ces contrées comme habitées dans l'origine par des hommes cruels et sanguinaires. Homère y place ces affreux Lestrigons qui se nourrissoient de chair humaine ; et dans la fable des Sirènes, il a voulu peindre le sort réservé aux navigateurs imprudents qui, séduits par la beauté de ces rivages,

osoient confier leurs jours à ces peuples inhospitaliers. Diodore de Sicile, qui souvent cherche à retrouver la vérité au milieu des fictions poétiques, dit que les premiers habitants de ce pays étoient doués d'une force surnaturelle, et que leur scélératesse les fit regarder comme des géants fils de la Terre.

Selon Denis d'Halicarnasse, les OEnotriens, les Sicules, les Pélasges, furent les premiers peuples étrangers qui habitèrent l'Italie méridionale. Strabon ajoute que les Pélasges et les Osques possédèrent la ville de Pompei et celle d'Herculanum, fondées, dit-on, l'une et l'autre par Hercule; ce qui fait remonter l'antiquité de Pompei aux époques les plus reculées de l'histoire d'Italie.

Aux Osques succédèrent les Ausoniens: ils s'établirent d'abord dans le golfe du Cratère, et finirent par conquérir sur les Opiques, peuple de la nation des Osques, l'autre golfe, situé entre le Liris et le cap de Misène; mais leur domination ne fut pas de longue durée.

Les Grecs, après avoir couvert les côtes de l'Asie mineure de leur nombreuses colonies, commencèrent à porter leurs regards vers l'Italie méridionale, et formèrent des établissements sur les côtes de la Sicile, de la mer Ionienne, et de la mer Tyrrhénienne. Bientôt une colonie de Cuméens, originaires de Chalcis en Eubée, aborda en Campanie sous la conduite d'Hypoclès et de Mégasthène: des hommes qui perdoient une patrie, qui alloient au loin chercher une autre terre et vivre sous d'autres cieux, ne pouvoient choisir un exil plus doux, un pays à la fois plus salubre, plus riant, et plus fertile. Ils s'emparèrent du pays des Opiques, et y fondèrent la ville de Cumes, au dessous du cap de Misène.

Les Cuméens étoient navigateurs et commerçants: ils durent ambitionner la possession des côtes; car en se rendant maîtres de la mer, ils devenoient naturellement les facteurs du commerce du pays, et les dépositaires de ses richesses: aussi les vit-on s'établir sur différents points de ce rivage. Ils fondèrent le port de Dicœarchum, la ville de Paléopolis, et auprès de celle-ci la ville de Néapolis, connue aussi sous le nom de Parthénope. Herculanum et Pompei passèrent également sous leur domination: cette dernière ville paroit avoir été le point le plus éloigné de leurs établissements dans le Cratère.

Mais la prospérité des Cuméens eut son terme. La Campanie, cette terre si féconde, où, pour me servir des expressions de Pline, se rassembloient

comme à l'envi toutes les délices imaginables, sembloit destinée à réveiller par sa richesse la cupidité des conquérants, et à les en punir par les jouissances mêmes qu'elle leur prodiguoit. Les Cuméens, amollis, furent à leur tour chassés par les Étrusques. Ceux-ci, devenus possesseurs de douze villes conquises ou fondées par eux, formèrent une espèce de république fédérative dont Capoue fut la capitale : c'est ce qu'on a appelé la nation des Campaniens, de laquelle les habitants de Pompei faisoient partie.

L'influence d'un climat si doux, une longue paix, le goût des plaisirs, le luxe et la mollesse, fruits d'une constante prospérité, énervèrent aussi le courage des Campaniens. Les belliqueux Samnites leurs voisins, qui sembloient attendre ce moment, descendirent tout à coup de leurs montagnes, fondirent sur la Campanie, et l'envahirent presque tout entière. Capoue, assiégée et pressée vivement, se jeta dans les bras des Romains, aimant mieux se donner des maîtres que de se soumettre à des vainqueurs. Ce fut ce qui attira pour la première fois dans ces contrées les armes de la république romaine, *née*, comme dit Pline l'ancien, *pour rassembler les empires épars, et devenir la patrie commune de toutes les nations*. Cette guerre cruelle dura plus d'un demi-siècle; mais les auteurs qui en ont parlé ne font aucune mention de Pompei : silence heureux, puisque les villes qui obtinrent alors quelque célébrité ne la durent qu'à leurs malheurs!

Quatre vingts ans plus tard Annibal pénétra dans la Campanie, où il trouva assez de ressources pour tenir Rome long-temps en alarme. Pendant son séjour, il attaqua toutes les villes qui étoient demeurées fidèles aux Romains. Comme il ne paroit pas qu'il ait rien entrepris contre Pompei, on peut conjecturer, avec quelque vraisemblance, qu'à l'exemple de la capitale de la république cette ville avoit embrassé le parti des Carthaginois.

Ravagée pendant les guerres Puniques, la Campanie le fut bientôt après par une guerre plus cruelle encore. La dure domination de Rome ayant lassé la patience des peuples qu'elle avoit soumis autour d'elle, ils levèrent tout à coup l'étendard de la révolte, depuis les bords du Liris jusqu'au rivage de la mer Ionienne. Pompei, qui se trouvoit alors sous l'influence des Samnites, suivit le torrent, et demeura constamment unie aux autres villes de la Campanie pendant toute la durée de cette guerre, connue sous le nom de *guerre Sociale*. Les alliés eurent d'abord de brillants succès; mais la fortune de Rome ne tarda pas à triompher : des divisions et des revers affoiblirent la ligue; et Sylla, après plusieurs avantages, étant venu mettre

le siége devant Stabia, la prit, la livra à la fureur du soldat, et la ruina tellement que, du temps de Pline l'ancien, c'est-à-dire au moment de sa dernière catastrophe, elle n'étoit plus qu'un simple village.

Les habitants de Pompei, du haut de leurs remparts, purent voir la prise et la destruction de Stabia: affreux spectacle pour une ville menacée du même sort! Cependant le courage des Pompeiens n'en fut point abattu; la férocité de Sylla leur étoit connue; ils savoient qu'il étoit plus aisé de le vaincre que de l'attendrir: aussi, sans recourir à des supplications, que le vainqueur heureux eût peut-être rejetées, ou à des traités qu'il étoit habitué à enfreindre, ils placèrent tout leur espoir dans leurs armes, et s'apprêtèrent à défendre par elles une liberté qui leur étoit plus chère que la vie.

Sylla ayant quitté Stabia vint mettre le siége devant Pompei, qui étoit munie de bonnes murailles, défendue par des gens de cœur, et dans une position à n'être point enlevée facilement. Pendant qu'il faisoit les préparatifs nécessaires pour l'attaquer en règle, Cluventius, général des Samnites, part avec des forces considérables, marche en toute hâte au secours de la ville assiégée, et pose fièrement son camp à quatre cents pas des Romains. L'impétueux Sylla se crut insulté par cette hardiesse: sans attendre les troupes qu'il avoit envoyées au fourrage, il court à l'ennemi. Cluventius et ses Samnites reçurent le choc des Romains sans s'étonner, et les repoussèrent avec perte. Mais Sylla n'étoit point accoutumé à renoncer à la victoire, quelque prix qu'il fallût la payer: aussi, dès que les fourrageurs furent revenus, il attaqua de nouveau les Samnites, et, après un long combat, il les obligea à se retirer. Cette victoire, que Sylla devoit à sa persévérance, fut une leçon dont Cluventius profita: ayant reçu un renfort de Gaulois, il revint sur ses pas, et se montra à son ennemi avec une armée plus nombreuse et plus redoutable que la première. Sylla, que rien ne pouvoit étonner, lui livre bataille une troisième fois, le force à une retraite précipitée, et l'ayant rejoint près de *Nola*, il détruisit son armée, et le laissa lui-même au nombre des morts. Soit que les Pompeiens, frappés de la défaite de Cluventius, se fussent soumis aux vainqueurs, soit que Sylla leur eût accordé une capitulation avantageuse pour se débarrasser des affaires qui pouvoient le gêner dans la poursuite du consulat, qu'il brigua cette même année, ce général, sans songer davantage à eux, conduisit ses troupes dans le pays des Hirpiniens, et de là dans le Samnium.

Deux passages de Cicéron, dans ses Discours sur la loi agraire, font voir

avec quelle rigueur la Campanie fut traitée à la fin de la guerre Sociale. On ôta à Capoue son sénat, ses magistrats particuliers, on dispersa la multitude turbulente qui l'habitoit, et l'on n'y laissa que des laboureurs pour cultiver ses terres fertiles, et des soldats pour garder ses murailles désertes. Il paroit cependant que cet acte de sévérité n'eut lieu que pour la seule ville de Capoue, et que les autres conservèrent une partie de leur liberté; car Sylla, pendant sa dictature, ayant envoyé dans le territoire de Pompei une colonie romaine, sous la conduite de son neveu Publius Sylla, les Pompeiens refusèrent à ces colons la jouissance de certains droits de cité : ce qui suppose la conservation et le libre exercice de ces mêmes droits. Ce refus entraîna des troubles, dont Publius Sylla fut accusé d'être l'instigateur secret. Cicéron le défendit avec son éloquence ordinaire dans sa vingt-cinquième Oraison; et c'est lui qui nous apprend que les Pompeiens et les colons prirent Sylla lui-même pour arbitre de leurs différends. Vitruve, en parlant des villes qui entourent le Vésuve, les appelle *municipes;* ainsi tout porte à croire que jusqu'au temps d'Auguste la ville de Pompei se gouverna elle-même : mais à la fin du règne de cet empereur elle devint colonie; car une inscription placée au théâtre, et qu'on peut rapporter à cette époque, lui donne ce titre.

Tombée entièrement sous la puissance des Romains, elle changea de forme de gouvernement, et, comme les autres colonies, elle eut des patrons ou protecteurs, des édiles, des duumvirs, et des décurions : seulement, les inscriptions placées aux portes des maisons donnent à croire que, selon un antique usage conservé dans cette ville, on y comptoit les années par les duumvirs, comme à Rome par les consuls. Depuis ce moment elle suivit la fortune commune de l'empire, et l'on ne connoît rien de remarquable qui lui ait rapport, si ce n'est la rixe survenue entre les Pompeiens et les habitants de Nocera, à l'occasion suivante.

L'an 59 de l'ère chrétienne, Livinejus Regulus, qui étoit depuis plusieurs années privé du rang de sénateur, ayant donné un combat de gladiateurs dans l'amphithéâtre de Pompei, les habitants des villes voisines y accoururent, et particulièrement ceux de Nuceria, aujourd'hui Nocera. Ces derniers et les Pompeiens se piquèrent réciproquement par des railleries, qui furent suivies bientôt d'injures et de coups. Les deux partis s'échauffant toujours de plus en plus, l'on commença à se lancer des pierres; enfin on courut aux armes de part et d'autre, et cette rixe devint un véritable combat. Ceux de

Pompei, qui étoient dans l'enceinte de leurs murs, au milieu de leurs amis, et dont le nombre excédoit celui des Nuceriens, les repoussèrent avec une grande perte, et demeurèrent victorieux. Mais les vaincus en appelèrent aux lois, et demandèrent justice de cet attentat à l'empereur; plusieurs même, quoique blessés, se firent porter en litière jusqu'à Rome pour se plaindre de la mort de leurs frères et de leurs pères. Néron renvoya l'affaire au sénat, qui condamna les habitants de Pompei à n'avoir aucun spectacle pendant dix ans : Regulus et ceux qui avoient pris le plus de part à cette émeute furent exilés.

Cette aventure tragique, qui précéda de vingt ans la destruction de Pompei, est la dernière particularité historique que les auteurs aient rapportée concernant cette ville. Il ne me reste plus, pour achever de la faire connoître, qu'à parler de sa position, de la nature de son territoire, et de sa dernière catastrophe.

La ville de Pompei étoit située, comme je l'ai déjà dit, au fond du golfe appelé le Cratère, formé par le cap de Misène et l'Athéneum ou promontoire de Minerve. Elle étoit assise au bord de la mer, dont elle est aujourd'hui éloignée; mais en fouillant on a retrouvé dans plusieurs endroits des coquilles et le sable du rivage : d'ailleurs on ne peut douter, d'après ce que dit Strabon, qu'elle n'ait été un port comme Herculanum et Stabia; avec cette différence pourtant que seule, de toutes les villes de la côte, elle avoit l'avantage d'être placée à l'embouchure d'un petit fleuve navigable qui servoit au transport des marchandises dans l'intérieur du pays. Ce fleuve étoit le *Sarnus;* il n'est plus aujourd'hui qu'un ruisseau qui, sous le nom de *Sarno*, coule assez loin de son ancien lit, et va se jeter dans la mer du côté de Stabia : il passoit alors le long de la ville. Pline dit, en parlant de Pompei, qu'on y traverse le Sarnus.

Cette ville, d'après sa position et les renseignements que donnent les découvertes actuelles, ne devoit avoir que trois voies principales : la première, retrouvée vers la partie occidentale de la ville, conduisoit à Naples le long de la mer, en passant par Oplonte, Retina, et Herculanum; la seconde devoit joindre la voie Popilienne à Nola; la troisième traversoit le Sarnus, et se divisoit ensuite en deux branches, dont la principale conduisoit à Nocera, l'autre menoit à Stabia.

La ville étoit bâtie sur une élévation isolée formée par la lave, et qu'on peut même regarder comme une ancienne bouche de volcan, semblable à

plusieurs autres que l'on voit au pied du Vésuve; car ce pays a été bouleversé par les feux souterrains antérieurement à toutes les époques connues. Selon Diodore de Sicile, cette partie de la Campanie *reçut le nom de champs Phlégréens, des feux que le Vésuve lançoit autrefois comme l'Etna, et dont il reste encore,* dit-il, *des traces par tout le pays.* Strabon dit aussi : *Le terrain aux environs paroît être de cendre, et les vallons caverneux sont pleins de pierres, qu'on croiroit à leur couleur noire avoir été brûlées par le feu, tellement qu'on peut conjecturer que dans l'antiquité ce pays eut quelque volcan qui s'est éteint faute d'aliments.* Le même auteur attribue la fertilité des campagnes voisines aux cendres volcaniques dont le sol est presque tout composé. Enfin Vitruve, en parlant de la pouzzolane, attribue encore ses propriétés à l'effet des feux cachés qui brûlent sous cette contrée.

Ainsi donc, assise sur un vaste rocher, au bord d'une mer célèbre par la beauté de ses rivages, à l'entrée d'une plaine fertile, dans le voisinage d'un fleuve navigable, Pompei offroit à la fois une position militaire, une place de commerce, et un lieu de délices : aussi ses environs, jusqu'au sommet du Vésuve, étoient couverts d'habitations et de maisons de plaisance. La côte jusqu'à Naples étoit tellement ornée de villages, de jardins, et d'édifices, que le rivage du golfe offroit l'image d'une seule ville, et le concours prodigieux d'étrangers, qui venoient dans ces lieux chercher le repos et la santé, devoit, en y répandant un mouvement continuel, donner de la vie à ce tableau, et lui prêter de nouveaux charmes. Aujourd'hui même que ses bords, souvent ravagés par les laves et presque déserts, sont privés de tout ce qui les ornoit alors, le seul spectacle de la nature suffit pour en faire un des plus beaux endroits de l'univers.

Mais si les avantages que Pompei retiroit de sa position étoient grands, ils étoient achetés au prix d'un fléau commun à toutes les villes de cette côte, et qui afflige encore de temps à autre les cités modernes qui les ont remplacées; ce sont les fréquents tremblements de terre. Sénèque nous a conservé le souvenir de l'un d'eux, qui précéda de seize années la grande éruption : il eut lieu le 16 février de l'an 63; il renversa une grande partie de la ville de Pompei, et il endommagea beaucoup celle d'Herculanum : un troupeau de six cents moutons fut étouffé, des statues se fendirent, et plusieurs personnes perdirent la raison. L'année suivante, il en survint un autre pendant que Néron chantoit sur le théâtre de Naples, qui s'écroula aussitôt que l'empereur en fut sorti. Ces secousses, présages ordinaires d'une éruption

prochaine, durent se répéter de loin à loin jusqu'au 23 août de l'an 79, jour auquel arriva la première éruption connue du Vésuve. Pline, dans deux de ses lettres à Tacite, nous en a laissé une description, dont je transcris les passages suivants, qui formeront le morceau le plus intéressant de cette notice.

« .... Mon oncle étoit à Misène où il commandoit la flotte. Le vingt-troi-
« sième d'août, environ une heure après midi, ma mère l'avertit qu'il parois-
« soit un nuage d'une grandeur et d'une figure extraordinaires... Il se lève,
« et monte en un lieu d'où il pouvoit aisément observer ce prodige ; il étoit
« difficile de discerner de loin de quelle montagne ce nuage sortoit. L'évé-
« nement a découvert depuis que c'étoit du mont Vésuve. Sa figure approchoit
« de celle d'un arbre, et d'un pin plus que d'aucun autre ; car, après s'être
« élevé fort haut en forme de tronc, il étendoit une espèce de branches. Je
« m'imagine qu'un vent souterrain le poussoit d'abord avec impétuosité et
« le soutenoit ; mais soit que l'impression diminuât peu à peu, soit que ce
« nuage fût affaissé par son propre poids, on le voyoit se dilater et se ré-
« pandre : il paroissoit tantôt blanc, tantôt noirâtre, et tantôt de diverses
« couleurs, selon qu'il étoit plus chargé ou de cendre ou de terre. Ce prodige
« surprit mon oncle, qui étoit très savant, et il le crut digne d'être examiné
« de plus près : il commande qu'on appareille sa liburne (vaisseau léger),
« et me laisse la liberté de le suivre. Je lui répondis que j'aimois mieux
« étudier, et par hasard il m'avoit lui-même donné quelque chose à écrire.
« Il sortoit de chez lui, ses tablettes à la main, lorsque les troupes de la
« flotte, qui étoit à Retina, effrayées par la grandeur du danger (car ce bourg
« est précisément au pied du Vésuve, et l'on ne s'en pouvoit sauver que par
« mer), vinrent le conjurer de vouloir bien les garantir d'un si affreux péril.
« Il ne changea pas de dessein, et poursuivit avec un courage héroïque ce
« qu'il n'avoit d'abord entrepris que par simple curiosité. Il fait venir des
« galeres, monte lui-même dessus, et part dans le dessein de voir quel secours
« on pourroit donner, non seulement à Retina, mais à tous les autres bourgs
« de cette côte qui sont en grand nombre à cause de sa beauté. Il se presse
« d'arriver au lieu d'où tout le monde fuit, et où le péril paroissoit plus
« grand ; mais avec une telle liberté d'esprit qu'à mesure qu'il apercevoit
« quelque mouvement, ou quelque figure extraordinaire dans ce prodige,
« il faisoit ses observations, et les dictoit. Déjà sur ses vaisseaux voloit la
« cendre, plus épaisse et plus chaude à mesure qu'ils approchoient ; déjà

« tomboient autour d'eux des pierres calcinées et des cailloux tout noirs,
« tout brûlés, tout pulvérisés par la violence du feu; déjà la mer sembloit
« refluer, et le rivage devenir inaccessible par des morceaux entiers de mon-
« tagnes dont il étoit couvert, lorsqu'après s'être arrêté quelques moments,
« incertain s'il retourneroit, il dit à son pilote, qui lui conseilloit de gagner
« la mer: La fortune favorise le courage; tournez du côté de Pomponianus.

« Pomponianus étoit à Stabia en un endroit séparé par un petit golfe,
« que forme insensiblement la mer sur ces rivages qui se courbent: là, à la
« vue du péril qui étoit encore éloigné, mais qui sembloit s'approcher tou-
« jours, il avoit retiré tous ses meubles dans ses vaisseaux, et n'attendoit
« pour s'éloigner qu'un vent moins contraire. Mon oncle, à qui ce même
« vent avoit été très favorable, l'aborde, le trouve tout tremblant, l'embrasse,
« le rassure, l'encourage, et, pour dissiper par sa sécurité la crainte de son
« ami, il se fait porter au bain; après s'être baigné, il se met à table, et soupe
« avec toute sa gaieté, ou ( ce qui n'est pas moins grand ) avec toutes les
« apparences de sa gaieté ordinaire.

« Cependant on voyoit luire de plusieurs endroits du mont Vésuve de
« grandes flammes et des embrasements dont les ténèbres augmentoient
« l'éclat. Mon oncle, pour rassurer ceux qui l'accompagnoient, leur disoit
« que ce qu'ils voyoient brûler c'étoient des villages que les paysans alarmés
« avoient abandonnés, et qui étoient demeurés sans secours...

« Enfin la cour par où l'on entroit dans son appartement commençoit à
« se remplir si fort de cendre, que, pour peu qu'il eût resté plus long-temps,
« il ne lui auroit plus été libre de sortir... Il sort, et va rejoindre Pompo-
« nianus et les autres qui avoient veillé; ils tiennent conseil, et délibèrent
« s'ils se renfermeront dans la maison ou s'ils tiendront la campagne; car
« les maisons étoient tellement ébranlées par les fréquents tremblements de
« terre, que l'on auroit dit qu'elles étoient arrachées de leurs fondements, et
« jetées tantôt d'un côté, tantôt de l'autre, et puis remises à leurs places.
« Hors de la ville, la chute des pierres, quoique légères et desséchées par le
« feu, étoit à craindre. Entre ces périls on choisit la rase campagne.

« Ils sortent donc, et se couvrent la tête d'oreillers attachés avec des mou-
« choirs: ce fut toute la précaution qu'ils prirent contre ce qui tomboit d'en
« haut. Le jour recommençoit ailleurs; mais dans le lieu où ils étoient con-
« tinuoit une nuit, la plus sombre et la plus affreuse de toutes les nuits,
« et qui n'étoit un peu dissipée que par la lueur d'un grand nombre de

« flambeaux et d'autres lumières. On trouva bon de s'approcher du rivage,
« et d'examiner de près ce que la mer permettoit de tenter ; mais on la trouva
« encore fort grosse et fort agitée d'un vent contraire... Bientôt des flammes
« qui parurent plus grandes, et une odeur de soufre qui annonçoit leur
« approche, mirent tout le monde en fuite : mon oncle se lève appuyé sur
« deux valets, et dans le moment tombe mort. »

Pline raconte dans une autre lettre ce qui lui arriva à lui-même.

« Pendant plusieurs jours un tremblement de terre s'étoit fait sentir, et
« nous avoit d'autant moins étonnés que les bourgades et même les villes
« de la Campanie y sont fort sujettes ; il redoubla pendant cette nuit avec
« tant de violence, qu'on eût dit que tout étoit, non pas agité, mais renversé.
« Ma mère entra brusquement dans ma chambre, et trouva que je me levois
« dans le dessein de l'éveiller, si elle eût été endormie. Nous nous asseyons
« dans la cour, qui ne sépare le bâtiment d'avec la mer que par un fort petit
« espace... Il étoit déjà sept heures du matin, et il ne paroissoit encore qu'une
« lumière foible, comme une espèce de crépuscule. Alors les bâtiments furent
« ébranlés par de si fortes secousses, qu'il n'y eut plus de sûreté à demeurer
« dans un lieu, à la vérité découvert, mais fort étroit. Nous prenons le parti
« de quitter la ville. Le peuple épouvanté nous suit en foule, nous presse,
« nous pousse ; et, ce qui dans la frayeur tient lieu de prudence, chacun ne
« croit rien de plus sûr que ce qu'il voit faire aux autres. Après que nous
« fûmes sortis de la ville, nous nous arrêtons ; et là, nouveaux prodiges, nou-
« velles frayeurs. Les voitures que nous avions emmenées avec nous étoient
« à tout moment si agitées, quoiqu'en pleine campagne, qu'on ne pouvoit,
« même en les appuyant avec de grosses pierres, les arrêter en une place.
« La mer sembloit se renverser sur elle-même, et être comme chassée du
« rivage par l'ébranlement de la terre. Le rivage en effet étoit devenu plus
« spacieux, et se trouvoit rempli de différents poissons demeurés à sec sur
« le sable. A l'opposite, une nue noire et horrible, crevée par des feux qui
« s'élançoient en serpentant, s'ouvroit et laissoit échapper de longues fusées
« semblables à des éclairs, mais qui étoient beaucoup plus grandes... Presque
« aussitôt la nue tombe à terre et couvre les mers ; elle déroboit à nos yeux
« l'île de Caprée qu'elle enveloppoit, et nous faisoit perdre de vue le pro-
« montoire de Misène.

« La cendre commençoit à tomber sur nous en petite quantité ; je tourne
« la tête, et j'aperçois derrière nous une épaisse fumée qui nous suivoit en
« se répandant sur la terre comme un torrent. Pendant que nous voyons

« encore, quittons le grand chemin, dis-je à ma mère, de peur qu'en le sui-
« vant la foule de ceux qui marchent sur nos pas ne nous étouffe dans les
« ténèbres. A peine nous étions-nous écartés qu'elles augmentèrent de telle
« sorte qu'on eût cru être, non pas dans une de ces nuits noires et sans lune,
« mais dans une chambre où toutes les lumières auroient été éteintes. Vous
« n'eussiez entendu que plaintes de femmes, que gémissements d'enfants, que
« cris d'hommes : l'un appeloit son père, l'autre son fils, l'autre sa femme;
« ils ne se reconnoissoient qu'à la voix: celui-là déploroit son malheur, celui-ci
« le sort de ses proches; il s'en trouvoit à qui la crainte de la mort faisoit
« invoquer la mort même : plusieurs imploroient le secours des dieux; plu-
« sieurs croyoient qu'il n'y en avoit plus, et comptoient que cette nuit étoit
« la dernière, et l'éternelle nuit dans laquelle le monde devoit être enseveli;
« on ne manquoit pas même de gens qui augmentoient la crainte raison-
« nable et juste, par des terreurs imaginaires et chimériques : ils disoient
« qu'à Misène ceci étoit tombé, que cela brûloit, et la frayeur donnoit du
« poids à leurs mensonges. Il parut une lueur qui nous annonçoit, non le
« retour du jour, mais l'approche du feu qui nous menaçoit; il s'arrêta pour-
« tant loin de nous. L'obscurité revient, et la pluie de cendres recommence et
« plus forte et plus épaisse. Nous étions réduits à nous lever de temps en temps
« pour secouer nos habits, et sans cela elle nous eût accablés et engloutis...

« Enfin cette épaisse et noire vapeur se dissipa peu à peu, et se perdit
« tout à fait comme une fumée ou comme un nuage. Bientôt après parut le
« jour, et le soleil même, jaunâtre pourtant, et tel qu'il a coutume de luire
« dans une éclipse. Tout se montroit changé à nos yeux troublés encore, et
« nous ne trouvions rien qui ne fût caché sous des monceaux de cendre,
« comme sous de la neige. On retourne à Misène, chacun s'y rétablit de son
« mieux, et nous y passons une nuit entre la crainte et l'espérance, mais
« où la crainte eut la meilleure part, car le tremblement de terre continuoit. »

Cette narration, pleine de simplicité, a encore un autre mérite aux yeux de ceux qui ont été témoins de quelque éruption; c'est la vérité du tableau. Je me suis trouvé comme Pline, dans une ville antique, spectateur du même phénomène pendant cinq jours consécutifs; comme lui, j'ai passé une nuit au milieu des champs, non pour fuir ce fléau, mais pour en admirer les effets, et, comme lui, nous étions obligés de nous lever pour secouer la cendre dont nos vêtements étoient couverts. Je n'essaierai point de décrire ce que je vis dans cette terrible éruption; il n'appartient qu'à la peinture et à la poésie de donner quelque idée de cette sublime horreur.

La ville de Pompei ne fut point détruite par la lave, sa position élevée la mit à l'abri d'un pareil événement; elle fut ensevelie sous cette pluie de cendres et de pierres dont parle Pline, et qui a formé des couches alternatives jusqu'à la hauteur de 15 à 18 pieds. Il y a des endroits où l'on trouve de petits sphéroïdes cristalisés, parfaitement réguliers. Cette pluie de matières volcaniques n'excéda nulle part la hauteur du premier étage des édifices; mais le poids des pierres et de la cendre accumulées sur les toits et les terrasses les fit écrouler, et entraina la ruine des parties supérieures. On a trouvé des indices qui portent à croire qu'après la destruction de la ville quelques particuliers riches revinrent fouiller dans leurs habitations pour en retirer leurs effets précieux; mais riches et pauvres, tous furent obligés d'abandonner une ville en ruine, et un territoire voué à la stérilité pour plusieurs siècles.

Pendant seize cent soixante-seize années la ville de Pompei resta ensevelie sous la cendre. On eut les premiers indices de ses ruines en 1689; mais l'on ne commença à y fouiller qu'en 1755 : il est cependant étonnant qu'on ne l'ait pas découverte plus tôt; car Dominique Fontana ayant été chargé, en 1592, de conduire les eaux du Sarno à *Torre dell' Annunziata*, fit passer un canal souterrain qui traverse la ville, et rencontre souvent les substructions de ses édifices.

Lorsque S. M. le Roi d'Espagne actuel prit possession du royaume de Naples, un de ses premiers soins fut d'organiser les travaux relatifs aux fouilles de Pompei, et son illustre successeur, le Roi Joachim Napoléon, les fait continuer avec la plus grande magnificence.

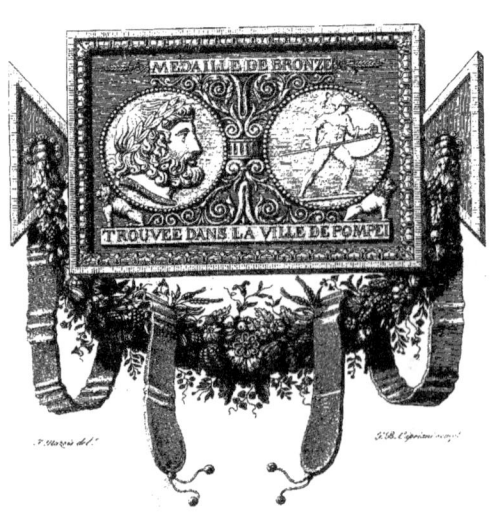

# NOTES POUR LA CARTE GÉOGRAPHIQUE.

1. LE contour conjecturé de la côte a été tracé d'après l'inspection des lieux, les recherches de l'Académie de Naples, et divers passages de Pline et de Strabon. Les distances ont été prises sur la grande carte de Zanoni, et c'est d'après celle de Cammillo Pellegrini que j'ai disposé les voies antiques qui ne sont plus visibles.

2. LE VÉSUVE. Cette montagne, consacrée autrefois à Jupiter, n'avoit qu'un seul sommet avant l'éruption de 79. Dion rapporte que sa cime étoit creusée en amphithéâtre; mais du temps de Procope, c'est-à-dire sous Justinien, le cratère n'offroit plus qu'un gouffre irrégulier. Depuis cette époque le volcan ayant renversé la partie méridionale de son cratère, et formé par suite ce pic de cendre qui s'élève au dessus de l'*Atrio del Cavallo,* la montagne s'est trouvée être divisée en deux sommets; l'un de rochers calcinés, appelé *Somma,* et l'autre de cendres et de laves, nommé *il Vesuvio.*

3. POMPEI, située à l'embouchure du Sarno. Cette ville avoit d'un côté les marais Pompeiens, et de l'autre les salines d'Hercule, ainsi nommées, parcequ'elles étoient en face de la pierre d'Hercule, rocher isolé au milieu de la mer. C'est aux environs de cet écueil qu'on voyoit ces poissons familiers dont parle Pline, liv. XXXII.

4. HERCULANUM. Cette ville étoit située, au rapport de Strabon, sur un promontoire dont il ne reste plus de vestiges; à côté d'elle étoit le port de Retina.

5. PALÉOPOLIS et NÉAPOLIS. Ces deux villes étoient si près l'une de l'autre qu'on les a souvent confondues; cependant on ne peut douter qu'elles ne fussent différentes, quoique habitées par le même peuple. Paléopolis devoit être sur la hauteur de Saint-Elme, et ce fut sans doute cette position qui lui permit de soutenir un siége de deux ans contre les Romains.

Néapolis étoit au dessous sur le mont *Echia,* maintenant *Pizzo-falcone,* où l'on voit encore l'antre de Mithra : elle s'étendit peu à peu de chaque côté le long du rivage, et finit par occuper, sous les empereurs, à peu près le même terrain qu'aujourd'hui.

6. L'ÎLE DE MÉGARIS a été en partie abîmée dans la mer par les tremblements de terre; on n'en voit plus que de foibles restes, sur lesquels le château de l'OEuf est bâti.

# NOTES POUR LE PLAN DE LA VILLE.

1. Les murailles de la ville ont 1560 toises environ de circuit.

2. Le port étoit dans la partie marquée AA. Les maisons qui font face à ce lieu sont toutes à plusieurs étages, avec des terrasses qui donnoient sur la mer, et des magasins auxquels on descend par de grandes rampes douces : c'étoient probablement les habitations des plus riches négociants de la ville. En creusant dans cet endroit, on a trouvé le sable de la mer et des coquillages.

3. Dans le grand plan général, placé à la fin de cet ouvrage, on trouvera chaque édifice détaillé.

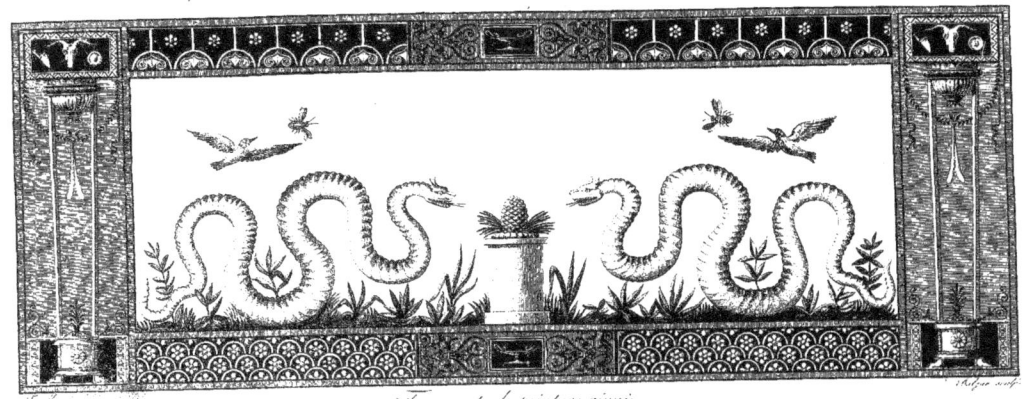

Fragments de peinture réunis

# OBSERVATIONS GÉNÉRALES
## SUR LES ÉDIFICES DE LA VILLE DE POMPEI.

 Les monuments de Pompei appartiennent à l'architecture grecque; cependant on est forcé de convenir qu'elle ne s'y montre pas dans toute sa pureté primitive, quoique d'ailleurs les édifices de cette ville ne manquent point de simplicité, ni de noblesse, ni de grace. Les peuples divers qui l'ont habitée tour à tour ont dû y laisser des traces de leur passage, et l'influence qu'eut nécessairement la longue domination des Romains ne s'y fait quelquefois que trop sentir. Mais ces taches légères n'empêchent point qu'on n'y retrouve en général la tradition de ce goût délicat et pur qui caractérise le génie de la Grèce.

 Les édifices sont en général d'une petite dimension, toutefois rien n'est omis de ce qui peut les rendre agréables ou commodes : une preuve même qu'ils devoient être parfaitement adaptés aux usages de ce temps, c'est la similitude de leur distribution. Quant à la décoration, elle est d'un goût tellement général, qu'on seroit tenté de croire au premier moment que toute la ville fut ornée par les mêmes artistes, et sous la direction d'un seul homme.

 En examinant les constructions, on y retrouve toutes celles dont parle Vitruve; mais les plus communes sont l'*Opus incertum*, et les constructions en briques.

 Les pierres employées dans les édifices de Pompei sont de plusieurs espèces :

1°. Pierre de lave dure, d'un grain fin et susceptible de poli, de couleur plus ou moins grise, tachetée de points noirs;

2°. Scories volcaniques et ferrugineuses;

3°. Tuf plus ou moins blanc, plus ou moins compact, mêlé de petits morceaux de vitrifications et de pierres ponces;

4°. Pierre ponce blanche, fine et compacte, ou grise et poreuse : c'est là sans doute l'espèce appelée par Vitruve *Pumex Pompejanus*;

5°. Piperno, pierre grise d'un grain rude, et assez dure;

6°. Pierres calcaires contenant des pétrifications : cette espèce, qui n'est employée que dans un seul monument, ne se trouve plus dans les environs de Pompei ;

7°. Travertin.

Le mortier qui lie les matériaux, quoique assez bon dans certains endroits, est cependant loin d'avoir en général cette solidité qui étonne si souvent dans les constructions antiques : quelques personnes attribuent son peu de consistance à la mauvaise qualité de la chaux, ou à la pluie de cendres brûlantes sous laquelle la ville fut ensevelie. J'observerai que l'action de la chaleur a été nulle sur les stucs, et que la chaux éteinte retrouvée en masse dans une maison fait l'étonnement des hommes de l'art par la finesse, l'onctueux de sa pâte, et la dureté que quelques parties ont acquise en séchant. Il faudroit, je pense, en accuser plutôt la nature du sable ou de la pouzzolane, et principalement la négligence des ouvriers.

On trouve dans les constructions le cuivre, le fer, et le plomb, employés à peu près aux mêmes usages que dans les nôtres ; mais, contre la pratique ordinaire des anciens, l'emploi du fer est plus général que celui du cuivre. Quoiqu'ils eussent porté au dernier point de perfection l'art de travailler les métaux, la serrurerie est en général grossière, et à peine égale aux mauvais ouvrages qu'on exécute encore dans le pays : cependant tout ce qui est d'ornement extérieur, comme mains, boutons, etc. est quelquefois élégamment ciselé.

Le bois étoit aussi fréquemment employé dans les constructions de cette ville ; on s'en servoit, ainsi qu'on le fait encore à Naples, pour établir des terrasses fort solides, quoique supportées par des pièces d'un foible diamètre et d'une grande portée. Des indices certains, fournis par divers édifices, suffisent pour donner une idée précise de la charpente ; elle étoit d'une extrême simplicité : quelquefois même les bois n'étoient seulement pas équarris, usage qui s'est conservé à Naples. Les charbons trouvés dans les fouilles font présumer que le sapin étoit l'espèce de bois employé de préférence, particulièrement pour les toits qui recouvroient les cours des maisons.

Les édifices sont décorés à peu de frais, et, à l'exception de quelques pavés et des mosaïques, on ne trouve guère de marbre qu'aux théâtres ; mais le goût le plus aimable, la plus soigneuse recherche a présidé à l'emploi des stucs et des peintures qui forment les décorations intérieures et extérieures.

Le stuc est employé ou pour les ornements, ou comme revêtement sur les enduits : ces derniers sont composés, conformément aux procédés indiqués par Vitruve, de plusieurs couches de mortier fait avec de la chaux et de la pouzzolane. Le stuc qui étoit appelé par les anciens *Opus Albarium*, à cause de sa blancheur, ou *Marmoratum*, parcequ'il imitoit le marbre, et qu'il en entroit dans sa préparation, se mettoit sur la dernière couche d'enduit : il est d'une pâte plus fine et d'une moindre épaisseur ; il paroît être formé avec une espèce de *gypse* feuilleté, calciné et pulvérisé, qui produit un beau plâtre : en l'employant, les ouvriers y mêloient de la même pierre pulvérisée, mais non calcinée, afin sans doute de remplacer la poudre de marbre. On comprimoit ce dernier enduit pour lui donner plus de consistance et de lustre. Des traces bien visibles de pression, que j'ai trouvées dans plusieurs endroits, s'accordent parfaitement avec ce que dit Vitruve, et même elles m'ont fourni l'occasion de conjecturer que l'instrument destiné à cette opération, appelé par lui *baculi*, devoit être une règle de métal large de deux pouces environ, et assez légère pour que les extrémités pussent poser sur les *cueillies*, ou bandes dressées qui servent de régulateur à l'ouvrier. Ces stucs, une fois secs, offroient une décoration d'une extrême propreté. Un passage du chapitre 3 du livre VII de Vitruve donne à penser qu'on avoit coutume de les laver lorsqu'ils étoient salis par la poussière ou la fumée.

Tous les stucs n'étoient pas de la même finesse ; dans les endroits moins apparents et chez les

particuliers pauvres, ils étoient d'une espèce inférieure. Vitruve recommande de leur donner le plus d'épaisseur possible, afin d'augmenter leur solidité : il en exige au moins trois couches. Cependant l'on voit, aux colonnes du plus ancien des temples de Pompei, un stuc d'une extrême beauté, dont la dureté surpasse celle de la pierre, et qui n'a tout au plus qu'une ligne d'épaisseur. Celui dont les temples de *Pæstum* étoient recouverts est encore plus mince. J'ai fait plusieurs observations de ce genre, et j'ai cru reconnoître, que plus les monuments sont anciens, moins les couches de stuc sont épaisses; tandis qu'au contraire elles le deviennent davantage à mesure qu'ils se rapprochent des temps de la décadence de l'art.

Lorsque le stuc servoit à former des ornements, on le travailloit de deux manières, ou à l'ébauchoir, ou au moule.

Vouloit-on faire, je suppose, un bas-relief ou de grands ornements, l'ouvrier dessinoit sur l'enduit frais, avec la pointe de l'ébauchoir, les principaux contours des objets qu'il vouloit représenter, puis il les modeloit avec de la pâte de stuc, comme nous modelons avec de la terre glaise. La matière séchoit bientôt sous la main qui la mettoit en œuvre, et ne permettoit pas de revenir à deux fois : aussi falloit-il une grande prestesse d'exécution pour réussir dans ce travail, et cela rend encore plus admirables les charmantes compositions de ce genre trouvées à Herculanum et à Pompei.

La seconde manière étoit employée pour les petits ouvrages qui se répètent, comme les ornements des corniches, des encadrements, des plafonds. L'enduit une fois posé aux endroits nécessaires, on y appliquoit un moule qui laissoit sur la matière, encore assez fraîche, l'empreinte desirée; on enlevoit adroitement les bavures, et l'ornement restoit pur et fixé à demeure : partout on distingue fort bien les joints du moule. D'ailleurs, il seroit difficile d'imaginer que ces différents ornements fussent préparés d'avance, et qu'on les appliquât comme pièces de placage et de rapport : l'extrême ténuité de quelques détails ne permet pas de le croire.

On faisoit encore usage d'une composition à peu près pareille pour former des aires sur les terrasses, dans les cours, et les appartements. Avant qu'elle fût sèche, on y incrustoit de petits morceaux de marbre de couleur pour l'embellir; d'autres fois, on mêloit seulement à cet enduit du tuileau pilé, ce qui lui donnoit l'air d'une espèce de granit rouge, et augmentoit sa solidité. Cette dernière composition étoit appelée *Opus Signinum*, de la ville de Signia, célèbre par ses excellentes tuiles, et où l'on fit sans doute les premières aires de cette espèce.

On a fait à Pompei des essais pour retrouver le secret de ces enduits; ils ont été suivis du plus heureux succès : on est parvenu à les imiter parfaitement, et les échantillons ont même acquis un degré de dureté supérieur, qu'ils doivent probablement à leur fabrication plus récente.

Les édifices sont aussi presque tous ornés, même avec profusion, de ces pavés de mosaïque, nommés *lithostrolos* par les Grecs qui en furent les inventeurs, et que les Romains ne connurent que vers la fin de la République, puisque Sylla fut, dit-on, le premier qui en introduisit l'usage. On en a trouvé plusieurs qui portoient des noms d'artistes grecs, entre autres celui de *Dioscoride*. Les plus beaux morceaux de cette espèce de pavés ont été transportés au musée des études et dans les appartements de LL. MM. le Roi et la Reine des Deux-Siciles : ils en forment un des plus précieux ornements.

Les peintures étoient d'un usage si général dans cette ville, qu'on peut dire qu'elle est entièrement peinte : elles sont dans le goût de ces arabesques qui commencèrent à devenir de mode sous Auguste, et contre lesquelles Vitruve parle si vivement. Quoique les raisons qu'il donne, pour condamner ce genre, soient excellentes, nous ne pouvons nous empêcher d'admirer la grace, la légèreté de ces décorations, et de chercher à imiter ce qu'elles ont de bien : on en verra

quelques exemples dans la seconde partie de cet ouvrage. Les tableaux représentent ordinairement des figures mythologiques, des sujets tirés des poëmes d'Homère, des scènes familières, des paysages, des animaux, des fruits, etc. et quoique inférieurs à ceux trouvés à Herculanum, ils n'en feront pas moins toujours l'étonnement des artistes; étonnement qui redouble, lorsque l'on songe que ces ouvrages ont été faits par des ouvriers d'un talent secondaire, et qui travailloient à forfait, comme deux passages du livre VII de Vitruve semblent l'indiquer.

On sait combien il a été écrit de choses sur la fabrication et l'emploi du verre chez les anciens: les fouilles d'Herculanum et de Pompei ont éclairci beaucoup cette matière; il paroît même, par une grande quantité de pièces de verre trouvées dans cette dernière ville, que les Romains connoissoient l'usage des vitres. Une peinture représentant les bains de Faustine, publiée d'abord par Bellori, puis par Winkelmann, montre qu'ils les employoient à clore des portiques entiers. Une autre peinture, trouvée à Pompei, démontre encore l'existence des vitres. Dans une grande maison, que je décrirai dans la seconde partie de cet ouvrage, on voit peintes sur le mur plusieurs petites armoires ouvertes, renfermant des animaux: l'ombre portée des volets, qui sont censés devoir les fermer, est très apparente sur le fond, et sur tous les objets qu'elle rencontre; mais à une de ces armoires, placées près du *Tablinum*, l'ombre portée n'est projetée que par l'encadrement du volet, le reste est lumineux, et l'on voit le fond tel qu'il doit paroître à travers un corps diaphane. Mais une preuve au dessus de toutes les autres, c'est la découverte faite à Herculanum, et rapportée par Winkelmann dans ses *Monumenti inediti*, d'une fenêtre à laquelle tenoit encore un fragment de vitre.

Je regrette de ne pouvoir parler encore des instruments, ustensiles, vases, armes, inscriptions qui ont été trouvés à Pompei; mais ce seroit reculer trop loin les bornes de ce travail, spécialement consacré à faire connoître les édifices de cette ville.

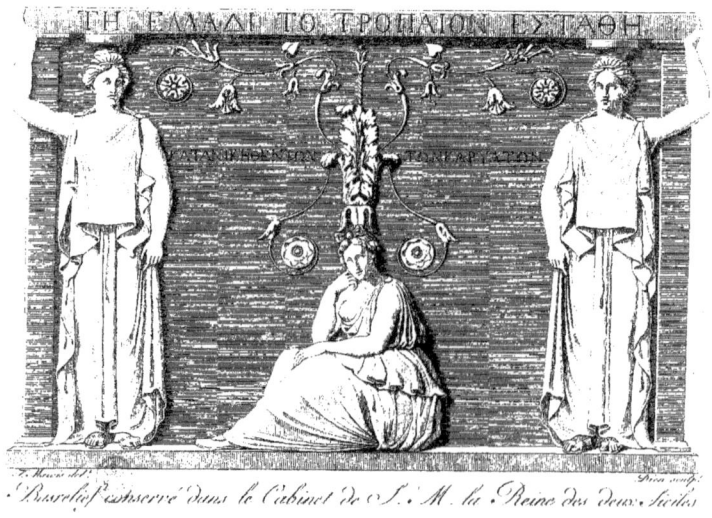

Bas-relief conservé dans le Cabinet de S. M. la Reine des deux Siciles.

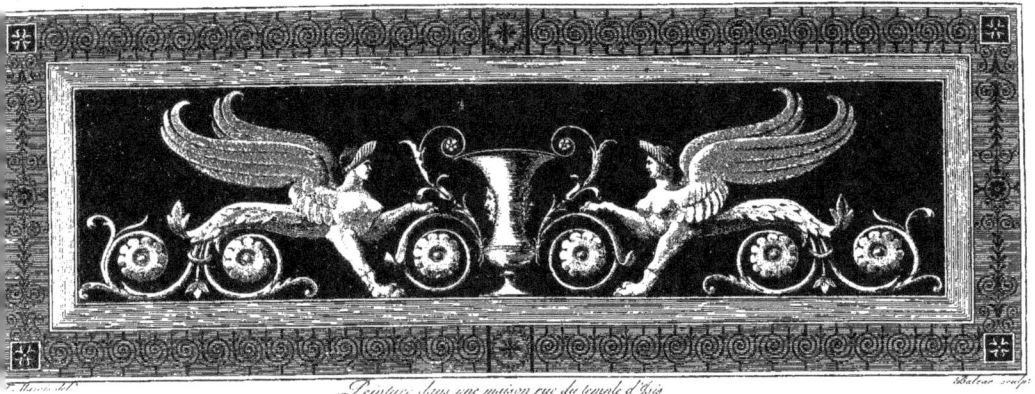

*Peinture dans une maison rue du temple d'Isis*

# EXPLICATION DES PLANCHES
## DE LA PREMIERE PARTIE.

Chaque planche est numérotée en chiffres romains.
Chaque figure porte aussi un numéro en chiffres romains, mais plus petit.
Le chiffre arabe, qui accompagne chaque monument, sert de renvoi pour le retrouver sur le plan général détaillé, placé à la fin de l'ouvrage.

### FRONTISPICE.

Cette planche (pl. I) sert de titre à la première partie; j'aurai soin d'y renvoyer en décrivant es monuments auxquels appartiennent les détails et les fragments dont elle est composée.

### VUE DE L'ENTRÉE DE LA VILLE.

Cette vue (pl. II) représente l'entrée de Pompei, qui fut découverte pendant les années 1763 t 1764. Dans le fond on aperçoit les monts *Lattarii*, célèbres dans l'antiquité par l'excellence de urs pâturages, et les eaux minérales qu'ils recèlent. La ville de Stabia étoit située à leur pied.

Le point de vue a été pris dans les vignes, au dessus des fouilles, au mois d'octobre 1810; epuis on a continué les travaux dans la direction de la voie, en allant vers la Maison de Campagne.

### DE LA VOIE.

Les voies antiques qui existent encore en Italie commandent l'admiration par la beauté de eurs chaussées, la commodité de leurs trottoirs latéraux, l'immensité du travail qu'elles ont dû oûter, et plus encore par cette inconcevable solidité qui résiste à tout depuis des siècles. La nieux conservée de toutes est celle qui a été découverte à Pompei; on en voit ici le plan (pl. III): lle est accompagnée de la plupart des monuments dont les anciens avoient coutume d'orner les oies publiques; les uns sont consacrés à des divinités protectrices, les autres à la mémoire des norts, ou simplement élevés pour l'utilité des voyageurs.

Cette voie venoit de Naples en passant par Herculanum, Retina, Oplonte; elle monte, depuis la plaine jusqu'à la porte de la ville, par une pente d'environ 3 pouces par toise, qui a dû coûter beaucoup de peine à dresser; car les divers endroits fouillés sur la droite indiquent que le sol devoit être primitivement fort inégal. Elle a d'un côté (pl. III) une petite rue A qui conduisoit au *sepulcretum* ou lieu destiné aux sépultures, et dans les maisons de campagne voisines, et de l'autre un embranchement B qui tournoit le long des murs, et qui sans doute conduisoit au passage du Sarno, pour la commodité de ceux qui ne vouloient point traverser la ville.

La largeur de l'*agger* ou chaussée est de 12 à 14 pieds, ce qui suffisoit au passage de deux chars, comme on peut s'en convaincre en examinant les traces profondes que les roues ont laissées sur le pavé: elle est formée de larges morceaux de lave semblable à celle que l'on emploie encore dans le pays pour le même usage. La parfaite conservation de cette voie empêche que l'on puisse s'assurer de la manière dont les pavés sont établis; il y a apparence qu'ils sont posés, comme dans les autres voies antiques, sur plusieurs couches alternatives de maçonnerie. Comme le rocher pouvoit remplacer ici le *statumen* ou massif qui leur servoit ordinairement de base, ces couches doivent se réduire à deux; savoir, celle appelée *rudus*, formée de blocage, et celle nommée *nucleus*, composée de cailloutage et de mortier, auquel, selon Pline, on ajoutoit de la cendre. Les trottoirs ou *margines*, qui ont généralement un peu moins de la moitié de la chaussée, ne sont que terrassés et élevés d'environ un pied. De distance en distance sont placées des bornes basses, qui servoient à empêcher les chars de passer sur les trottoirs, et qui pouvoient aussi aider les voyageurs à s'élancer sur leurs chevaux. (Voyez le détail du troittoir au bas du frontispice, planche I.)

## DES TOMBEAUX.

La vénération pour la mémoire des morts devoit être un des premiers points de la morale dans la religion païenne, qui peut être regardée comme le culte des mânes, puisque ses dieux n'étoient pour la plupart que des hommes divinisés après une vie utile ou glorieuse. Aussi ne doit-on pas s'étonner de cette quantité de monuments funèbres que nous ont laissés les anciens, ni du soin qu'ils apportoient à les décorer et à les rendre durables : les ombres de leurs parents, de leurs amis étoient pour eux autant de divinités familières; ils leur élevoient des tombeaux qu'ils regardoient comme leurs temples; à l'entour, ils dressoient des autels où l'on déposoit des fleurs, des fruits, et toutes sortes d'offrandes. La loi des Douze Tables défendit cette espèce d'adoration; mais comme ces excès naissoient de la nature même de la religion, ils ne tardèrent pas à reparoître, et la loi finit par être oubliée.

C'étoit principalement le long des chemins ou près des lieux consacrés aux exercices publics que les anciens aimoient à placer les tombeaux: ici la voie dans les parties déjà découvertes en offre plusieurs.

Les premiers que l'on rencontre (voyez au bas de la pl. III) sont ceux de la famille *Arria*, élevés en face de la Maison de Campagne : ils sont placés sur une espèce de soubassement continu (pl. IV, fig. III), qui sert de mur de soutenement au terrain consacré à la sépulture de cette famille. Près du mur d'enceinte, à gauche, on voit d'abord deux petites bornes d'une figure particulière, formées de deux anciens fragments de marbre, qui indiquent les tombes d'un fils et d'une fille d'Arrius Diomedès, selon les inscriptions qu'elles portent (fig. II, fig. III); une autre inscription (fig. IV) est placée sous un petit mur qui semble séparer ces monuments des autres. Vient ensuite le tombeau d'Arrius Diomedès lui-même; il est construit en moellons revêtus de stuc : la figure I le représente dans son état actuel; je l'ai développé plus en grand dans la figure V,

et j'en ai restauré le fronton qui est dégradé. On voit au dessous (fig. vi) le détail du chapiteau et de la corniche. L'inscription (fig. vii) gravée sur une table de marbre, incrustée au dessus des faisceaux, a fait penser que ce lieu étoit le siége de la colonie romaine envoyée à Pompei, et elle a été rendue ainsi : Marcus Arrius J¹ libertus Diomedes Sibi, Suis, Memoriæ, magister pagi Augustæ felicis Suburbani ; *M. Arrius, affranchi de Diomedès, maître du bourg d'Augusta Felix, près la ville, aux siens et à lui-même.* A côté est un autre monument en forme de niche et sans inscription : je l'ai dessiné plus en grand; la figure viii en représente l'élévation, et la figure ix, la coupe.

Plus loin, à l'endroit où la voie reparoît, l'on trouve à gauche un tombeau marqué C sur le plan (pl. III); il est construit en grosses pierres de l'espèce appelée *Piperno*, ce qui correspond au Peperino de Rome; il est revêtu de stuc : la face principale est décorée par quatre pilastres que traversoit une inscription ( pl. V, fig. 1 ); la face latérale n'a que trois pilastres, entre lesquels sont attachées des guirlandes ( fig. ii ) : j'en ai donné le détail en grand dans le frontispice de cette première partie. Les pilastres ne retournent point à angle droit sur le mur dans lequel ils sont engagés (fig. iii); c'est une pratique que les anciens observoient ordinairement dans leurs ouvrages en stuc pour donner plus de force aux arêtes. Le soubassement, dont je donne ici le détail ( fig. iv ), est de pierre sans aucun revêtement.

A côté est un petit mur d'enceinte en *reticulatum*, marqué D sur le plan ( pl. III ), qui servoit à enclore une sépulture ( pl. V, fig. 1 ). Deux autels de ceux appelés *acerræ*, que l'on plaçoit auprès des tombeaux, forment au milieu une espèce d'entrée fort étroite, fermée par une amphore. J'ignore si ce vase a été placé là anciennement, ou s'il y a été mis depuis les fouilles. J'ai donné le détail en grand de la face d'un de ces autels dans le frontispice ( pl. I ); on le voit au dessus du fragment dorique. La face latérale n'est point ornée ( pl. V, fig. v ).

Divers soubassements de tombeaux ruinés, marqués E, F, G, H, sur le plan ( pl. III ), sont encore placés du même côté gauche de la voie; comme ils n'offrent absolument rien d'intéressant, je n'en donnerai point les détails, et je renvoie à la vue de l'entrée de la ville ( pl. II ) où l'on en pourra prendre une idée suffisante. On voit cependant autour d'eux des fragments qui leur ont appartenu, mais il est impossible de reconnoître duquel de ces édifices ils ont fait partie : j'en ai placé quelques uns dans le frontispice. Ce que les autres offrent de plus remarquable est un entablement dont j'ai réuni les parties éparses ( pl. VI ) : le chapiteau en est un peu bizarre, mais dans les monuments funèbres les anciens se permettoient souvent des licences qu'ils se gardoient de prendre ailleurs; la frise a quelque chose de particulier; les feuilles et l'enroulement, quoique d'un travail assez fin, se rapprochent par la forme des ouvrages faits au temps de la décadence de l'art. Mais cette similitude singulière existe aussi dans quelques monuments des belles époques de la Grèce.

La planche VII représente une coupe générale sur la chaussée; elle montre tous les monuments dont la voie est décorée du côté droit. Auprès de la porte l'on voit d'abord un petit *Ædicula*, marqué I ( pl. III et pl. VII ), consacré sans doute à quelqu'une de ces divinités qui présidoient aux chemins, et que les anciens appeloient *Viales dii* : il étoit orné de peintures aujourd'hui détruites. Dans la niche du fond on avoit représenté la figure de la divinité, et en face étoit une pierre cubique qui servoit d'autel pour y déposer des fleurs, des fruits, brûler des parfums, ou sacrifier de petits oiseaux. J'ai vu briser cette pierre par un ouvrier ignorant, afin d'en employer

---

(1) Le signe J, qui ne ressemble précisément à aucune lettre, a été pris jusqu'ici pour un Ɔ. J'ai consulté à cet égard plusieurs savants; la diversité de leurs opinions m'a déterminé à abandonner au lecteur l'interprétation de ce signe.

les morceaux à quelques réparations. De chaque côté de l'*Ædicula*, intérieurement et extérieurement, on avoit placé des petits bancs de pierre, à l'usage des voyageurs qui s'arrêtoient en cet endroit pour remplir des devoirs religieux.

Après ce petit édifice est un banc demi-circulaire, marqué K ( pl. III et pl. VII ), dont les deux extrémités sont terminées chacune par une griffe de lion, ailée. Au milieu de son arc est placé sur l'appui un encadrement qui contenoit autrefois une inscription : j'en donne le détail plus en grand ( pl. VII, fig. 1 ); il est construit en *Piperno*.

Ce banc est suivi d'un reste de tombeau, marqué L ( pl. III et VII ), dont le soubassement est construit en grosses pierres; le revêtement de la partie supérieure n'existe plus, on en voit seulement le noyau, qui est en petites pierres de tuf et en scories volcaniques : les moulures du soubassement sont en travertin et d'un rapport assez heureux ( fig. II ).

Le banc, marqué M ( pl. III et VII ), appartient à la sépulture de la prêtresse *Mamia*, comme l'indique l'inscription qu'il porte : j'ai placé dans le frontispice ( pl. I ) le détail en grand d'une de ses extrémités. Au pied de ce banc est une petite borne portant le décret des décurions relatif au terrain accordé pour la sépulture de *Mamia* ( fig. III ). Le tombeau de cette prêtresse, marqué N ( pl. III et VII ), n'est accessible que du côté du *sepulcretum*; on y parvient par un un escalier en rampe douce. Cet édifice est décoré de colonnes engagées ( pl. VIII, fig. 1 ); il est entouré d'un appui formé de petites arcades; l'intérieur ( fig. II ) est orné de niches et de peintures : au milieu est un massif qui sans doute portoit l'urne contenant les cendres de *Mamia*, et non la voûte, comme quelques personnes l'ont cru. J'ai hasardé de restaurer ce monument ( pl. IX ) pour donner une idée de ce qu'il pouvoit être primitivement, et j'ai tâché de conserver dans cette restauration le caractère qui distingue particuliérement l'architecture de Pompei. Ce tombeau est construit en moellons, les colonnes sont en briques ( fig. 1 ), le tout revêtu d'un stuc assez épais : la figure II est le détail en grand de la base d'une colonne et du seuil de la porte. La tête en terre cuite, que l'on voit au dessus, appartient aussi à cet édifice; il en existoit plusieurs semblables, mais toutes ont été brisées par les curieux.

La planche X offre la vue du tombeau de *Mamia* du côté du *sepulcretum*; on peut remarquer à droite, dans le mur qui sépare ce lieu de la rue, plusieurs têtes d'animaux incrustées, et qui semblent mises à dessein de former une manière de décoration assez convenable à un endroit consacré aux sépultures. Il y avoit aux environs plusieurs caveaux ouverts autrefois; il m'a été impossible de les retrouver.

Il ne reste plus, pour terminer la description des édifices placés sur la voie, qu'à parler de celui marqué O ( pl. III et VII ); on a fait plusieurs conjectures relatives à sa destination, mais il en reste trop peu de chose pour que l'on puisse en juger d'une manière probable. A l'entrée de la porte sont deux cônes tronqués engagés dans le mur; quelques personnes croient qu'ils renfermoient chacun un pied de vigne : mais ne seroit-ce pas plutôt deux de ces simulacres coniques, nommés *agyei*, que l'on plaçoit aux portes des maisons, et qui étoient ordinairement consacrés à Bacchus et au Soleil, divinités qui, indépendamment de leurs autres attributions, présidoient encore aux rues. A l'angle de ce bâtiment, du côté de la petite rue, est représentée l'image d'un serpent, devant laquelle on plaçoit une lampe posée sur une brique qui existe encore.

## DES MURAILLES ET DES PORTES DE LA VILLE.

Les murailles de Pompei n'ont été découvertes qu'en deux endroits, encore ces fouilles sont-elles peu étendues et peu profondes; cependant on en voit assez pour prendre une idée juste

## DE LA PREMIERE PARTIE.

le leur construction: elles sont bâties de grosses pierres ( pl. X, fig. II ), taillées et posées avec beaucoup de soin. Près de la porte on aperçoit des contre-forts intérieurs, qui soutiennent la poussée du terre-plein du rempart auquel on monte par dix marches rapides et peu commodes pl. III et X, fig. II ). Dans certains endroits les murailles ont été réparées par les Romains; alors lles sont simplement de briques ou de blocage.

De toutes les portes il n'en reste plus que trois de visibles, dont une seule est assez conservée our mériter d'être décrite; elle fut découverte en 1763, et consiste en trois ouvertures ( pl. III t XI ), savoir, une grande et deux petites latérales, qui se répètent aux deux bouts d'un long assage. Les petites portes se fermoient avec des vanteaux; celle du milieu du côté de la ville toit close de même, ainsi que le témoignent les trous dans lesquels tournoient les pivots; mais u côté extérieur elle étoit fermée par une herse. La porte antique que l'on voit à Tivoli en avoit areillement une. Le milieu du passage étoit découvert, de manière que du haut des parties latéales on pouvoit encore empêcher l'approche de la seconde porte quand la première étoit forcée.

Elle est construite en briques et en moellons posés par assises alternatives, et revêtue d'un eau stuc blanc; on peut la regarder comme postérieure de beaucoup aux murailles: c'est un uvrage des Romains; ils l'élevèrent sans doute lorsqu'ils établirent une communication entre les ifférentes villes voisines, en ouvrant les voies dont nous avons déjà parlé.

La figure I offre la vue de la porte du côté extérieur, prise dans le petit *Ædicula;*

La figure II donne l'élévation géométrale de la porte du côté de la ville;

La figure III est la coupe de la porte, prise sur le milieu de la voie.

La partie extérieure de cette porte servoit d'*Album;* elle est couverte d'inscriptions, d'anonces, d'ordonnances des magistrats.

*Fragment de peinture*

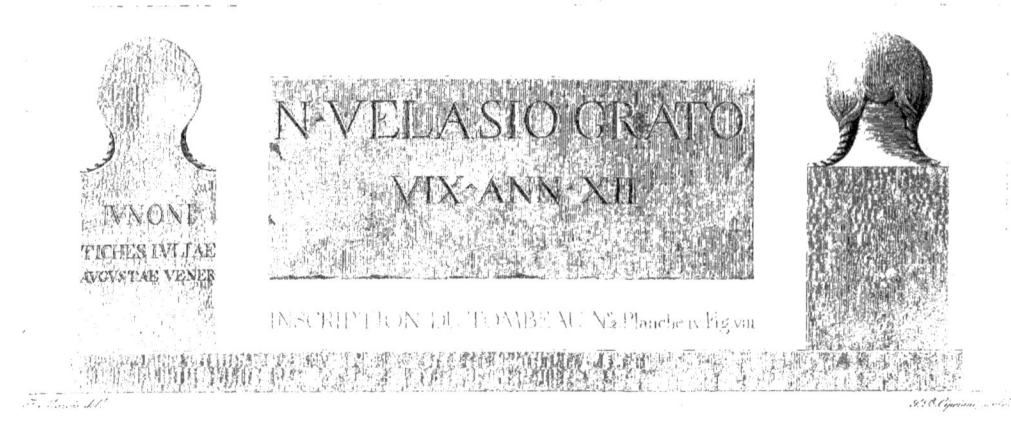

# NOUVELLES DÉCOUVERTES.

Ce qu'on vient de voir dans les onze planches précédentes est le résultat des fouilles entreprises hors de la ville en 1763; mais comme ces fouilles ne furent poussées que jusqu'à 23 toises de la porte ( pl. III ), les monuments qui vont suivre seroient demeurés inconnus, sans les excavations nouvelles faites dans la même direction pendant les années 1812 et 1813. Ces travaux ont mis à découvert plus de 150 toises de la voie, et un grand nombre d'édifices intéressants dont elle étoit bordée de chaque côté; tels que des habitations privées, des auberges, des portiques accompagnés de boutiques de différents genres, des bancs ornés ou disposés avec soin pour servir de repos aux voyageurs, enfin divers monuments funèbres, aussi remarquables par l'élégance de leur forme que par les détails curieux qu'ils présentent.

En déblayant la voie, l'on a rencontré les ossements de plusieurs habitants, qui, au moment du désastre cherchant leur salut dans la fuite, trouvèrent la mort au milieu des tombeaux où reposoient peut-être leurs amis ou leurs proches. Trois de ces squelettes, comme le prouvent les ornements qu'ils conservoient encore, appartenoient à des femmes : désespérant de pouvoir échapper à la pluie brûlante, épuisées sans doute par la fatigue et la terreur, elles s'étoient assises contre un pilier d'un portique, et elles y rendirent le dernier soupir en s'embrassant étroitement : les frêles osse-

ments d'un enfant nouveau né étoient auprès des leurs, et probablement ces infortunées ne formoient qu'une même famille[1].

Les travaux entrepris dans la direction de la voie n'ont point ralenti les autres. On a ouvert plusieurs rues, et un grand nombre d'habitations ont été rendues au jour; enfin une large et profonde tranchée, faite à l'extérieur des murailles, sur une longueur de 600 toises, a mis à même de connoître d'une manière plus précise le système de défense de la ville, l'étendue de ses remparts, et les divers genres de construction qu'on y a employés.

Instruit de l'heureux résultat de ces fouilles, je me suis empressé d'aller les reconnoître moi-même; j'ai dessiné et mesuré avec soin tous les monuments qu'elles ont fait retrouver; et quoique je n'aie promis de donner dans cet ouvrage que les découvertes existantes en 1811, j'ai le plaisir de pouvoir offrir ici, aux personnes qui ont daigné encourager mon entreprise, tout ce qui a été découvert hors de la ville jusqu'à ce jour.

---

(1) Une découverte semblable a été faite dans l'intérieur de la ville. On a trouvé au milieu d'une rue, près le portique du théâtre, le squelette d'un vieillard étouffé par la cendre lorsqu'il cherchoit à fuir: il serroit encore dans ses mains un foible trésor, auquel il attachoit sans doute beaucoup de prix, si l'on en juge par la manière soigneuse dont il l'avoit enveloppé avec une étoffe de lin, qui est demeurée intacte. Le nombre des monnoies se montoit à 410; savoir, 42 de bronze, 360 d'argent, et 8 d'or: elles n'offrent que des médailles de familles, ou des impériales jusqu'au règne de Titus.

PEINTURE.

PEINTURE

# EXPLICATION DES PLANCHES
## DE LA PREMIÈRE PARTIE.

## NOUVELLES DÉCOUVERTES.

### MURS DE LA VILLE.

Les plus anciens monuments d'une ville sont ordinairement ses murailles; car le premier besoin des hommes qui s'y rassemblèrent dans l'origine, étant d'y trouver la sécurité, ils durent réunir leurs efforts pour élever autour d'eux quelque enceinte capable de défendre leur cité naissante. La solidité qu'ils donnèrent nécessairement à ces constructions, et le soin que l'on eut pendant un grand nombre de siècles d'en prévenir la ruine, ont servi à prolonger leur existence. Aussi nous reste-t-il encore des antiquités de ce genre qui remontent au-delà de toutes les époques connues: tels sont ces murs, dits Cyclopéens, que l'on retrouve en Italie, en Grèce, et dans l'Asie mineure. Les murailles de Pompei n'appartiennent point à des temps aussi reculés; mais elles ne laissent pas d'être d'une haute antiquité, et de mériter notre attention. Ce qui en a

été découvert entoure presque toute la ville, sans former aucun angle prononcé [1]; cette particularité est remarquable, parceque c'étoit en effet un principe de fortification, chez les anciens, d'éviter les angles aigus, qui, selon Vitruve (*lib. I, c.* 5), favorisoient plus l'assaillant que l'assiégé. Les portes sont placées en retraite des murs, de manière qu'il étoit facile d'en défendre l'accès.

Ces murailles (pl. XII) ne sont point seulement composées d'un mur d'enceinte garni de tours, comme dans la plupart des villes antiques dont les ruines subsistent encore; mais on y a joint cette espèce de fortification que Vitruve décrit sous le nom d'*agger,* et dont il vante beaucoup l'utilité: « Si aux murs et aux tours, dit-il, on ajoute des *aggers* (remparts), cela rend la « place plus forte; parceque ni les beliers, ni les mines, ni les autres machines, ne peuvent en-« dommager cette sorte d'ouvrages. Lorsqu'on veut élever un *agger,* dit encore le même auteur, « il faut commencer par creuser un fossé aussi large et aussi profond qu'il est possible; descendre « ensuite les fondations des murs jusqu'au fond de ce fossé, et avoir soin de donner à la con-« struction une force telle qu'elle puisse supporter la poussée des terres; de plus, on doit fonder « un autre mur du côté intérieur, mais à une grande distance du premier, de manière que sur « la longueur de l'*agger* (ou terre-plein compris entre ces deux murs) les cohortes puissent com-« battre comme rangées en bataille. » (*Vitr., lib. I, c.* 5.)

L'enceinte de Pompei, dans la partie découverte au nord et à l'occident de la ville, étoit construite selon ces principes; mais les vestiges que l'on trouve encore des anciennes murailles au sud montrent que l'on n'y avoit point fait partout usage d'*aggers*. Il paroît que, conformément à ce que recommande Vitruve, on n'avoit employé ce moyen de défense que dans les endroits qui offroient quelque facilité pour l'approche des machines.

Les remparts de Pompei étoient donc formés généralement d'un terre-plein terrassé et d'un contre-mur. Ils avoient quatorze pieds de largeur, et l'on y montoit par des escaliers assez spacieux pour laisser passage à plusieurs soldats de front (pl. XII, fig. 1). Ils sont soutenus du côté de la ville, ainsi que du côté de la campagne, par un mur en pierres de taille. Le mur extérieur devoit avoir environ vingt-cinq pieds d'élévation; celui de l'intérieur surpassoit le rempart en hauteur d'environ huit pieds (fig. IV). L'un et l'autre sont construits en *piperno* [2], à l'exception des quatre ou cinq premières assises du mur extérieur, qui sont en pierres de roche, ou *travertin* grossier. Toutes les pierres en sont parfaitement bien jointes, mais sans mortier: le mortier est en effet peu nécessaire dans les constructions faites avec des matériaux d'un grand échantillon. Ce mur extérieur est partout plus ou moins incliné vers le rempart; les premières assises, dont nous venons de parler, n'ont pas cette inclinaison; elles sont en retraite l'une sur l'autre. La construction n'est point appareillée comme l'*isodomon* ordinaire des Grecs [3], mais plutôt comme les murs étrusques que l'on voit encore à Cortone, Fiesole, Volterra, et autres lieux de l'ancienne Étrurie, c'est-à-dire que les joints verticaux sont inclinés sur les lits ou joints horizontaux, en sorte que le pavement, ou surface extérieure de chaque pierre, présente la figure d'un trapèze, au lieu d'un parallélogramme [4]. Quelques pierres même, surtout dans les premières assises, sont entaillées et

---

(1) Lorsque je publiai les premières livraisons de ce volume, les fouilles autour de la ville n'avoient pas encore été entreprises. Les murailles n'étoient point visibles; mais on en suivoit seulement les indices par les mouvements du terrain et quelques débris: en conséquence, le *périmètre* de la ville, que je donne avec la notice historique (pl. II), n'est point d'une exactitude rigoureuse. Les nouvelles découvertes me mettront à même d'en tracer une figure plus exacte dans le grand plan général qui doit terminer l'ouvrage.

(2) Espèce de lave. (Voyez page 21 de ce volume.)

(3) *Isodomon*, construction à assises égales. (*Vitr. lib. II, cap.* 8.)

(4) Cette construction étoit aussi employée par les Grecs dans leurs fortifications. M. Cokerell, architecte anglois, en a observé un grand nombre d'exemples, et particulièrement dans les ruines de Messine, de Platée et de Chéronée.

encastrées l'une dans l'autre, de manière à se maintenir mutuellement (fig. IV). Comme cette façon de construire remonte à une haute antiquité, et qu'elle semble avoir immédiatement suivi les constructions pélasgiques, ou cyclopéennes, dont elle conserve quelques traces, on peut conjecturer que la partie des murs de Pompei, bâtie ainsi, est un ouvrage des Osques, ou au moins des premières colonies grecques qui vinrent s'établir dans la Campanie. Cette opinion semble d'autant plus probable, que certains caractères isolés, gravés sur un grand nombre de pierres, et qui servoient de marque, soit aux ouvriers, soit aux personnes préposées aux travaux, présentent des lettres osques, ou appartenant au plus ancien alphabet grec [1] (pl. XIII.)

Ces murailles sont dans un grand désordre. Il est impossible de l'attribuer uniquement aux tremblements de terre qui précédèrent et accompagnèrent l'éruption de 79; aussi je pense que Pompei a dû être démantelée plusieurs fois [2], comme le prouvent les brèches et les réparations diverses que l'on remarque dans la partie des murs découverte dernièrement. Il paroît même que ces fortifications n'étoient plus regardées depuis long-temps comme nécessaires, puisque, du côté où étoit le port, les habitations sont bâties sur les murs que l'on a, en plusieurs endroits, abattus à cet effet. [3]

Les réparations faites aux remparts ont le caractère de la précipitation, et datent d'une époque beaucoup plus récente que la construction des murailles [4]. Elles consistent en maçonnerie, de l'espèce appelée par les anciens *opus incertum*, composée de petits moellons placés irrégulièrement et à bain de mortier. (Pl. XII, fig. IV.)

Les deux murs étoient crénelés de manière que, vus du côté de la campagne, ils présentoient l'apparence d'une double enceinte de remparts. Les créneaux du mur intérieur n'étoient, dans certains endroits, qu'un simple couronnement, sans autre utilité que de donner aux fortifications un aspect plus formidable. Cependant, si l'on avoit fait des recherches plus étendues, on eût peut-être reconnu que ce mur intérieur étoit presque partout le véritable mur d'enceinte de la ville, et qu'il servoit de seconde défense en arrière de l'*agger*.

Les merlons qui séparent les créneaux sont faits d'une manière ingénieuse (pl. XII, fig. V): ils forment un petit retour en-dedans du rempart, en sorte que le combattant, en défendant

---

(1) La première de ces lettres, en commençant par le haut de la colonne à gauche, est un *cappa* grec à rebours; la seconde est un *rho* renversé; la troisième un *phi* osque; la quatrième est un *digamma* éolique; la cinquième ne ressemble à aucune lettre connue; la sixième est un *béta* grec, renversé. Cette lettre appartient aussi à la langue osque, et à tous les idiomes italiques. Les trois premières figures de la colonne de droite sont des *sigles* dont la signification ne m'est point connue; la lettre suivante est un *T* étrusque. La cinquième est un *théta* grec, ou plutôt le signe aspiratif (l'*h*) étrusque. La sixième est encore un *sigle* dont j'ignore la signification. On voit plusieurs autres lettres osques vers la porte du Sarnus.

(2) Ce fut sans doute une des principales conditions que Sylla dut imposer aux habitants de Pompei, en leur accordant la Paix, et lorsqu'il établit une colonie dans le territoire de cette ville.

(3) La longue paix dont l'Italie jouit, sous le règne d'Auguste et de ses premiers successeurs, rendit inutiles les fortifications de la plupart des villes de la côte. Aussi c'est probablement à cette époque que l'on démolit celles de Pompei, vers le port, pour y bâtir les belles maisons à plusieurs étages que l'on y voit encore aujourd'hui.

(4) On peut, sans craindre de faire une conjecture trop hasardée, placer l'époque de ces réparations vers l'an 703 de Rome, au commencement de la guerre civile entre César et Pompée. On voit par les Commentaires du premier (*de Bell. Civil. lib. I*), et la correspondance de Cicéron avec Atticus (*lib. VII et VIII*), que toute l'Italie méridionale fut en armes. La plupart des villes de la Campanie eurent des garnisons, ce qui obligea à mettre leurs murailles en bon état. Cicéron insiste dans la première de ses lettres à Pompée (*lib. VIII*) pour que l'on défende les villes de cette côte, *où il y a*, dit-il, *des places excellentes, et qui peuvent offrir de grands secours*; or Pompei devoit être de ce nombre, puisque c'étoit un des principaux ports de la Campanie; et il y a apparence que ces fortifications furent à cette occasion remises en état de défense. Cela est d'autant plus probable, que César, après la fuite de Pompée, y plaça une garnison de trois cohortes; chose qu'il n'auroit point eu besoin de faire, si c'eût été une ville ouverte. (*Cicer. ad Attic. lib. X, epist.* 16.)

Nous pouvons donc, je crois, conclure de ce qui est rapporté dans cette note et les précédentes que les fortifications de Pompei, démantelées par Sylla à la fin de la guerre sociale, furent réparées à la hâte pendant la guerre civile l'an de Rome 703, et enfin abandonnées sous la fin du règne d'Auguste ou sous ses premiers successeurs.

l'embrasure du créneau, se trouvoit couvert à gauche par un mur qui le déroboit à la vue de l'ennemi, et le mettoit à l'abri des dards et des projectiles : c'étoit comme un bouclier derrière lequel il se retiroit dès qu'il avoit lancé ses traits sur les assaillants. La fig. IV représente exactement les murs qui accompagnent la dernière poterne près de la tête du canal souterrain du Sarno ; seulement les créneaux se voient plus bas vers la porte déja donnée. Le terre-plein a une légère inclinaison pour l'écoulement des eaux qui étoient jetées à l'extérieur par des gouttières en pierre. (Fig. VI.)

Au-dessus de la fig. V on a donné quelques noms latins et grecs gravés grossièrement sur le mur de l'*agger*.[1]

J'ai remarqué aussi de distance en distance des nombres légèrement gravés sur le contre-mur du rempart XXI, XXII, etc.; XXXI, XXXIV, etc.; mais ils sont si peu apparents, qu'il est impossible de présumer qu'ils pussent servir à aucun usage militaire. Ce sont sans doute des numéros tracés par les appareilleurs pendant la construction pour un motif qu'il est difficile de deviner.

Les tours (pl. XII et XIII) ne paroissent point d'une aussi haute antiquité que les murailles en pierres de taille [2]; elles sont construites en petits moellons de tuf, recouverts d'un stuc qui présente, sur les côtés de la tour, une décoration en refends, tandis que le devant est entièrement lisse[3] (pl. XIII, fig. II). Leur forme est quadrangulaire, et non ronde, comme le recommande Vitruve : « Les tours, dit cet auteur, doivent être circulaires ou polygones ; celles qui sont carrées « ne peuvent guère résister aux machines, car l'effort du belier en a bientôt rompu les angles ; « tandis que dans les tours de figure ronde il ne fait que pousser vers le centre les pierres taillées « en forme de coin, et ne sauroit les désunir. » (*Lib. I, cap.* 5.)

Ces tours, qui servent en même temps de poterne, sont placées à des distances inégales les unes des autres. Vitruve recommande de ne point laisser entre elles plus d'une portée de trait, afin, dit-il, qu'elles puissent se défendre mutuellement, si l'ennemi venoit à tenter de les prendre d'assaut. Ce principe a été observé dans celles qui se voient près de la porte occidentale ; elles ne sont espacées que de quatre-vingt-seize pas ; distance que l'on peut présumer être un peu moindre de la portée d'un trait d'archer[4]; mais, vers le nord de la ville, j'ai compté entre celles qui restent deux cent trois et quatre cent quatre-vingt-dix pas ; éloignement excessif, motivé probablement par la nature du terrain facile à défendre, et trop escarpé pour craindre l'approche des machines. Toutes les tours que l'on a découvertes à Pompei sont semblables et composées de plusieurs plans ; savoir (pl. XII) :

---

(1) Le premier *lambda* du mot λολλια, *lollia*, est barré, ainsi que celui du mot χηλειδων : c'est un vice de conformation dans la lettre; ce qu'il n'est pas rare de rencontrer dans les inscriptions gravées avec peu de soin. L'orthographe du dernier mot est défectueuse ; on a écrit χηλειδων pour χελιδων, *hirondelle*.

(2) Les anciens attribuoient l'invention des murailles à Thrason, et celle des tours aux Cyclopes ou aux Tyrinthiens (*Plin. lib. VII, cap.* 56). Quelque douteuses que puissent être ces origines, on ne peut s'empêcher d'en déduire que l'invention des tours n'ait été postérieure à celle des murailles, qui dans les premiers temps en étoient dépourvues. Or les tours de Pompei n'ont été construites que long-temps après les murs dont elles complètent la défense ; ce qui semble prouver que les murailles de cette ville, élevées selon les plus anciens principes, remontent à une haute antiquité.

Les plus anciennes fortifications grecques, telles que les murailles de Tyrinthe et de Mycène, n'ont point de tours. Dans des villes d'une antiquité moins reculée, telles qu'Orchomène en Béotie, Daulis et autres villes de la Phocide, on voit des tours, mais éparses et peu saillantes. Enfin ce n'est que dans les fortifications du beau temps de la Grèce, comme à Platée, à Mantinée, et à Messène, qu'on observe des tours d'une saillie bien prononcée et à-peu-près également espacées.

(3) La construction de ces tours indique qu'elles datent du même temps que les réparations faites aux murailles.

(4) Ce sont des pas ordinaires de deux pieds et demi ; ce qui donne environ deux cent trente pieds pour distance entre chacune des tours. M. Cokerell, architecte anglois, qui a recueilli d'intéressantes observations sur les fortifications des villes grecques, a remarqué que les tours n'y sont distantes entre elles que de cent cinquante à deux cents pieds ; ainsi l'on peut présumer que la portée ordinaire de l'arc n'excédoit pas deux cent cinquante à trois cents pieds, c'est-à-dire un peu moins de la demi-portée d'un de nos fusils de munition.

1° La plateforme supérieure;

2° Un étage en niveau du rempart voûté et garni de meurtrières (fig. I);

3° Un autre semblable placé au-dessous (fig. II); et enfin la sortie de la poterne (fig. III), au niveau du *pomœrium*[1]. Ces étages communiquent entre eux par des escaliers ou des rampes douces. (Pl. XIII, fig. I.)

Il paroît que la ville n'avoit pas de fossés, du moins du côté où l'on a fouillé; car les murs en cet endroit étoient assis sur un terrain escarpé. Ces fortifications qui, de nos jours, ne seroient pas mêmes suffisantes pour une légère défense de quelques heures, devoient être, quand on les éleva, parfaitement en rapport avec les moyens d'attaque en usage à cette époque, et par conséquent elles avoient atteint le même but que nous nous proposons aujourd'hui, en construisant les immenses ouvrages qui entourent nos places modernes. Cette réflexion doit empêcher de mépriser ces travaux militaires exécutés sur d'autres principes que les nôtres, mais peut-être avec autant d'art et de succès[2]. La fig. II de la pl. XIII représente la restauration d'une tour. L'entablement qui couronne la partie au-dessus de l'escalier étoit en stuc (pl. XII, fig. VII). Je l'ai retrouvé dans les débris. Du reste, je n'ai eu besoin de rien conjecturer; tous les éléments dont se compose cette restauration existent encore. Dans la coupe du terre-plein, on aperçoit la construction des murs de revêtement indiquée par des lignes ponctuées. Je me suis servi, pour la restauration, de la première tour vers la porte, déjà donnée pl. XI, parceque les détails en sont mieux conservés. Elle n'est pas exactement semblable en tout à celle de la planche précédente, que l'on voit dans son état de ruine; mais la disposition est absolument la même.

## FAUBOURG OCCIDENTAL.

Les fouilles entreprises en 1663, dans la direction de la voie antique, avoient été arrêtées à peu de distance de la porte, déjà donnée pl. XI. En 1812, le gouvernement ordonna la continuation de ces travaux, et ils ont fait retrouver une grande partie du faubourg occidental, par lequel on entre aujourd'hui dans la ville[3]. Un petit chemin qui commence à la *Via Regia* conduit, à travers les vignes et les peupliers, jusqu'à l'extrémité de la voie nouvellement découverte, un peu au-dessous de la maison de campagne. C'est de là que l'on jouit tout-à-coup de la première vue de Pompei; et, quelque préparé que l'on y soit d'avance, on ne peut s'empêcher d'éprouver une vive surprise à l'aspect de cette vue bordée de monuments nombreux, tous plus ou moins dégradés, sans offrir cependant aucun indice de vétusté, et présentant pour ainsi dire à-la-fois l'image de la jeunesse et de la destruction.

J'ai essayé de représenter la vue de ces fouilles dans la pl. XIV. Le point de vue est pris au-

---

(1) « Les augures du peuple romain, qui ont écrit le livre des Auspices, définissent le Pomœrium de cette manière : C'est un espace consacré « dans la campagne, tout à l'entour de la ville. Cette région, déterminée au-delà des murs, sert de limites aux auspices de la cité. » (*Aul. Gell. Noct. Att. lib. XIII, cap.* 13.)

(2) Les anciens perfectionnèrent de bonne heure l'art d'attaquer et de défendre les places. Le siége de Platée, entrepris au commencement de la guerre du Péloponnèse, 428 ans avant J. C., offre un exemple remarquable des progrès de l'art militaire chez les Grecs: on y voit déja des travaux immenses et ingénieux, entrepris de part et d'autre pour l'attaque ou la défense, et une poignée de soldats se maintenir dans leurs fortifications contre une armée entière. (*Thucid. lib. II, cap.* 9.) Les machines d'Archimède au siége de Syracuse (*Plutarq. v. de Marcellus*), celles dont se servit Démétrius Poliorcète au siége de Rhodes (*Diod. Sic. lib. XX, cap.* 8), égalent en génie toutes nos inventions modernes, qui ne sont basées que sur la puissance d'un agent terrible, découvert par hasard. Est-il, de nos jours, un ingénieur qui osât prendre sur lui d'exécuter une machine semblable à l'*Hélépolis* de Démétrius? (*Vitr. lib. X, cap.* 22.)

(3) C'est en partie aux recherches et aux soins de M. le chevalier Arditi, directeur des fouilles et des musées du royaume, que l'on doit les belles découvertes faites à Pompei depuis quelques années. Ce savant célèbre joint à la plus vaste érudition un vif amour des arts et un zèle infatigable pour tout ce qui tend à illustrer sa patrie.

dessus du mur d'appui qui supporte la sépulture de la famille Arria, vis-à-vis la maison de campagne.

## TOMBEAUX ET MONUMENTS FUNEBRES.[1]

Les premières découvertes de 1663 n'avoient procuré aucun tombeau parfaitement conservé; mais les dernières en ont fait retrouver un grand nombre dont on voit les plans pl. XV. Ils sont placés de chaque côté de la voie, principalement à droite en allant vers la ville.[2]

On a vu dans la pl. IV le tombeau d'*Arrius Diomèdes* et ceux de ses enfants: celui qui vient immédiatement après, marqué A sur le plan, repose sur le même soubassement continu (pl. XVI, fig. I). Il est construit en moellons recouverts d'une décoration en stuc. Ce monument devoit être d'un ensemble agréable, quoique d'un goût un peu capricieux. La partie supérieure est entièrement détruite; elle étoit composée d'un entablement portant des statues, et d'une inscription que l'on voit dans la vignette à la fin de ce volume[3]. Les statues, médiocrement sculptées et recouvertes autrefois d'un stuc très fin, représentent un homme en toge, et une femme drapée avec assez de dignité. L'inscription nous apprend que ce tombeau fut élevé à Lucius Ceius, fils de Lucius, de la tribu Ménénia[4]; et à Lucius Labéon, deux fois duumvir quinquennal pour la justice, par Ménomachus, affranchi[5]. On reconnoît aisément que la face principale (pl. XVI, fig. I) étoit ornée de deux portraits représentant probablement Ceius et Labéon. La face latérale du côté de la ville (fig. II) offroit deux bas-reliefs. Le peu qui en reste fait regretter ce qui manque; car le costume héroïque et le style un peu roide de la sculpture rendent ce monument assez curieux. La face opposée n'a point de bas-relief; elle est décorée d'un treillage et de boucliers. On y voit aussi une petite fenêtre destinée à donner du jour à l'intérieur du caveau[6]; enfin on reconnoît encore sur la face postérieure une frise d'armes mêlées. Le socle étoit surchargé tout autour d'inscriptions peintes en rouge; mais elles sont tellement effacées, qu'il n'est plus possible d'y rien distinguer.

La planche XVI présente encore une autre sépulture qui n'est guère remarquable que par sa petitesse; mais cela même doit la rendre intéressante. Ce tombeau, élevé sans doute par une pauvre famille, prouve que chez les anciens toutes les classes de la société portoient un égal respect aux cendres et à la mémoire des morts: chacun, selon ses facultés, s'empressoit d'élever aux mânes des personnes chéries quelqu'un de ces monuments funèbres, où les parents, les amis et les personnes pieuses, venoient déposer des offrandes, témoignages d'affection et de regrets.

Le tombeau suivant, marqué B sur le plan, est parfaitement conservé. Il est entièrement massif et construit en *travertin*. Sa forme est simple, noble et élégante (pl. XVII). Sa base (fig. II) et sa

---

(1) M. Millin, membre de l'Institut national de France, a publié à Naples, en 1813, un petit ouvrage fort intéressant dans lequel il a décrit et fait graver quelques uns de ces monuments. Voyez *Description des Tombeaux de Pompei, etc.* (1 vol. in-8°.)

M. de Clarac a publié, vers le même temps, un petit volume de même format, intitulé *Pompei*, dans lequel il donne le détail des fouilles dont il a été témoin le 1er mai et le 18 mars 1813; il y a joint des gravures représentant la plus grande partie des objets qui furent trouvés dans ces fouilles. Cet ouvrage renferme beaucoup de détails curieux.

(2) La seconde loi du droit sacré, dans les lois des douze Tables, défendoit d'enterrer les morts dans la ville. C'est pourquoi l'on plaçoit les tombeaux autour des murailles et le long des chemins. (Voyez Ferret. lib. IV, p. 236.)

(3) Les fragments de l'entablement, les statues et l'inscription, ont été trouvés dans les cendres, à une assez grande hauteur au-dessus du sol ancien; ce qui ne laisse aucun doute. Comme ces statues sont d'un travail très ordinaire, je n'ai pas cru devoir les donner.

(4) La tribu Ménénia étoit une des dernières tribus rustiques. (*Græv. Thesaur. antiq. Rom. cap. L*, pag. 275.) On voit par les fragments d'une table contenant les noms des citoyens d'Herculanum agrégés à diverses tribus romaines, qu'un grand nombre d'habitants de ces contrées étoient inscrits dans cette tribu. (*Dissert. Isagog. pag* 56 *et les pl. XIV, XV, XVI.*)

(5) Voyez la vignette à la fin du volume.

(6) Lorsque je dessinai ce tombeau on n'avoit point encore découvert son entrée; ainsi j'en ignore la distribution intérieure.

corniche (fig. III) sont bien profilées. Le larmier de la corniche est incliné sur les faces latérales, et d'aplomb sur les deux autres; particularité que j'ai observée dans plusieurs monuments, et qui ne peut point être attribuée à un défaut d'exécution. Ce tombeau porte deux inscriptions, dont les lettres sont fort serrées, et d'une forme étroite. Ces inscriptions sont absolument semblables entre elles, à l'exception du dernier mot *filio*, qui, dans l'une, est écrit *filo*. En voici la traduction:

« A Marcus Alleius Lucius Libella père, édile, duumvir, préfet quinquennal; et à M. Alleius
« Libella son fils, décurion, qui a vécu dix-sept ans. L'emplacement de ce monument a été donné
« aux frais du public. Alleia Décimilla, fille de Marcus, prêtresse publique de Cérès, a fait élever
« ce monument à son époux et à son fils. »

Derrière ce tombeau, on voit encore une petite enceinte, marquée *b* sur le plan, destinée sans doute à servir de sépulture à quelque famille sans nom ou sans fortune. Elle n'offre rien d'intéressant, non plus que le massif d'un tombeau voisin à peine commencé, et qui ne s'élève que d'une assise au-dessus du sol.

Un peu plus loin on a découvert un autre tombeau, marqué C sur le plan, qui mérite de nous arrêter un instant (pl. XIX). Il est construit en petites pierres de tuf, employées d'une manière régulière, soit en assises horizontales, soit en *reticulatum* (fig. I). Il n'est pas plein comme le précédent, mais il renferme une chambre sépulcrale. Au fond, en face de la porte, est une niche décorée d'un fronton où étoit placé un grand vase d'albâtre contenant des cendres [1] (fig. II et III). Autour de cette chambre sépulcrale règne un appui sur lequel étoient posées d'autres urnes cinéraires et des lampes de terre cuite.

Fig. V, vase de verre.
Fig. VI, *id.* en terre rouge.
Fig. VII, *id.* en marbre.
Fig. VIII, *id.* en albâtre.
On a trouvé aussi dans ce tombeau des amphores d'une grande dimension.

Ce monument étoit fermé par une porte en marbre (fig. IV) tournant sur deux pivots (*a, b*), armés d'un godet de bronze, et emboités dans une crapaudine de même métal. Cette porte se tiroit avec un anneau et se fermoit avec une serrure dont on aperçoit encore la trace.

Quelques pas plus loin, précisément sur l'embranchement des deux voies, on a découvert une enceinte, marquée *c* sur le plan, avec une porte. J'étois présent à ces fouilles: l'on n'y trouva rien qui pût donner à penser que ce lieu eût jamais été destiné à servir de sépulture. Je crois plutôt que ce devoit être un *sacellum* ou chapelle découverte, consacrée sans doute, comme l'*ædicula* que j'ai déjà donnée (pl. VII, i n° 9), aux divinités protectrices des voyageurs. Ce pouvoit être aussi un *ustrinum* [2], ou lieu destiné à brûler les corps.

Les monuments que je viens de décrire se trouvent placés à gauche de la voie en allant vers la ville. Le côté opposé en offre d'autres mieux conservés et plus intéressants encore. La pl. XVIII, qui donne la coupe de la voie sur ce côté, présente leur élévation générale; et dans les

---

(1) Dès le temps de Numa, les Romains brûloient les morts, et en conservoient religieusement les cendres; cependant l'usage général étoit d'enterrer les corps; mais, vers la fin de la république, la première pratique prévalut, et fut même adoptée généralement en Italie. Les Pythagoriciens, selon Pline (*lib. XXXV, cap.* 12) se faisoient simplement ensevelir dans des sarcophages de terre cuite. J'en ai découvert un de ce genre en faisant fouiller autour des murailles de Pestum.

(2) Un *ustrinum* devoit être isolé et à quelque distance des tombeaux voisins, que la flamme auroit pu endommager; aussi avoit-on soin de le rappeler dans les inscriptions sépulcrales, et on en trouve un grand nombre qui portent cette formule: AD HOC MONVMENTVM VSTRINVM APPLICARI NON LICET. (Voyez *Gruter. Inscript. antiq.* etc.)

planches suivantes on les trouve successivement sur une plus grande échelle et avec tous leurs détails.

Le premier de ces édifices, marqué D sur le plan, est un *triclinium* destiné aux repas funèbres (pl. XX). On sait combien les anciens étoient attachés à cet usage. Il existe beaucoup d'inscriptions antiques qui le témoignent, et quelques unes fixent même la dépense du festin et l'époque à laquelle il devoit avoir lieu.[1]

Ce triclinium[2] consiste en une enceinte découverte, dont l'intérieur est orné de peintures gracieuses; car chez les anciens, qui avoient sur la cessation de la vie des idées toutes différentes des nôtres, la décoration des tombeaux et des lieux consacrés aux funérailles ne présentoit rien de sinistre.

Les lits sur lesquels se couchoient les convives étoient, ainsi que la table, en maçonnerie revêtue de stuc; on recouvroit ces lits de matelas et de draperies. Le petit piédestal rond devant la table pouvoit servir à placer l'image de la personne en l'honneur de laquelle on se réunissoit; peut-être même étoit-ce un petit autel sur lequel on répandoit des libations pendant le repas.

Ce triclinium, qui n'a point d'inscription, ne paroît pas appartenir exclusivement à aucun des tombeaux environnants; il devoit plutôt être banal, et servir, moyennant une légère rétribution, à toutes les familles qui possédoient des sépultures dans ce quartier.[3]

La fig. I présente la coupe de cet édifice.

La fig. II donne le détail du fronton de la façade sur la rue.

La fig. III offre la vue perspective de l'intérieur du triclinum. Les peintures, lorsque je les dessinai, étoient parfaitement conservées. Il n'y a absolument rien de restauré dans cette vue, si ce n'est le petit piédestal, qui est aujourd'hui ruiné, comme on le voit dans la coupe (fig. I.)

Le monument suivant marqué E sur le plan (pl. XV) est un de ces tombeaux qui, chez les anciens, servoient de sépulture commune à tous les individus d'une même famille; il se compose d'une enceinte formée par un mur assez élevé et d'une chambre sépulcrale de petite dimension, autour de laquelle on a pratiqué plusieurs niches, ainsi qu'une espèce de soubassement continu, destinés à recevoir des urnes cinéraires (pl. XXII, fig. I). La voûte de cette chambre supporte, à l'extérieur, un cippe de marbre élevé sur deux gradins (pl. XXI, fig. I). L'ensemble de ce tombeau est d'un aspect assez agréable, et les détails dont il est orné achèvent de lui donner un grand intérêt. La face postérieure du cippe est entièrement lisse; mais les trois autres sont enrichies d'ornements et de bas-reliefs. La première (pl. XXI, fig. II) a, au centre d'un bel encadrement, une inscription dont voici le sens.

« Nevoleia Tyche, affranchie (de Julia), à elle-même et à Caius Munatius Faustus, augustal
« et *paganus*[4], auquel les décurions, avec le consentement du peuple, ont décerné le bisellium
« pour ses services. Nevoleia Tyche a fait élever ce monument, de son vivant, pour ses affran-
« chis et affranchies, et pour ceux de Caius Munatius Faustus. »

Au-dessus de l'inscription on a placé le portrait de Tyche, et au-dessous un bas-relief où l'on

---

(1) Voyez (*Stuck. Antiq. conviv. lib. I, cap.* 26, *p.* 124, *et Ferret. Musæ lapid. antiq. lib. III, p.* 145 *et* 191.)

(2) Comme il est question des *triclinia* dans la seconde partie de cet ouvrage, qui traite des habitations, je n'ai pas cru devoir donner ici plus de détails sur ce sujet.

(3) Il n'étoit permis de rendre cet honneur funèbre qu'aux personnes libres (*Leg. duod. Tabul. de jure sacro.* Voyez *Ferretus, Musæ lapid. ant. lib IV, pag.* 236). Cependant il paroît que cette loi tomba dans l'oubli; car Arbuthnot (*Tabul. antiq. num. etc.*) cite un certain Minutius Anteras, affranchi, qui légua une somme annuelle de 10,000 sesterces, c'est-à-dire environ 2,000 francs, pour être dépensée tous les ans en son honneur.

(4) Le premier de ces titres indique que Munatius étoit agrégé au collège des augustaux; le second désigne une charge municipale. Le *magister pagi* étoit le magistrat d'un *pagus* ou arrondissement rural. Voyez: (*Pitiscus, Lexic. antiquit. Rom. p.* 114 *et* 212).

voit la consécration de ce monument. D'un côté du bas-relief sont les magistrats municipaux, de l'autre la *famille*[1] de Nevoleia, et au milieu un autel sur lequel un jeune homme dépose une offrande, ou une victime, dont il seroit difficile de désigner la nature. Auprès de l'autel on distingue une sorte de cippe qui représente le tombeau, et tout contre est un autre jeune homme qui pourroit bien être le fils de Munatius.

Sur la face latérale, du côté du triclinium, on a sculpté une barque dont tous les détails sont parfaitement bien exprimés. Les *acrostolia*, ou extrémités du vaisseau, sont surtout remarquables; le *corymbus* (la proue), d'une forme particulière est ornée d'une tête de Minerve; la poupe est terminée en col de cygne, ou d'oie; ce qui explique le nom de *cheniscus* donné à cette partie[2]; sur le *cheniscus* et à l'extrémité du mât[3] flottent les *aplustra*, ou pavillons; Munatius, assis à la poupe, tient le gouvernail, qui a la forme d'une longue et large rame[4]; la vergue est faite de deux pièces, et elle s'élevoit au haut du mât au moyen d'une poulie que le sculpteur a rendue bien reconnoissable. Divers enfants carguent la voile[5], et exécutent cette manœuvre comme les mariniers du même pays le font encore. Un de ces enfants grimpe au cordage qui assujettit le mât du côté de la proue[6]. Toutes les drisses de la voile viennent aboutir à un billot où elles passent dans des trous qui servent à les amarrer; en un mot, la manière dont on a exprimé chaque détail rend ce bas-relief extrêmement précieux. Quelques personnes ont cru y reconnoître une allégorie. Ce vaisseau, prêt à toucher au port en échappant aux flots irrités, seroit, selon eux, un emblême relatif à Munatius, qui, à la fin d'une existence long-temps agitée, considérant le tombeau comme le seul asile donné à l'homme contre les orages de la vie, s'en approcha avec joie, *ainsi qu'un voyageur, après une longue navigation, aperçoit la terre, et se réjouit d'avance d'arriver au port*. (*Cicer. de Senect. cap. XIX*. 71.) Mais cette barque, dont tous les détails sont rendus avec tant d'exactitude, n'auroit-elle pas plutôt quelque rapport avec la profession de Munatius? Pompéi, entrepôt du commerce des villes voisines, devoit avoir beaucoup de citoyens opulents adonnés au négoce et à la marine, et peut-être Munatius étoit-il de ce nombre. Cette opinion est d'autant plus probable, que le style allégorique n'est point employé dans les autres bas-reliefs de ce tombeau. Les anciens, qui avoient toujours grand soin de rappeler dans leurs inscriptions les charges, les dignités et les honneurs, n'indiquoient ordinairement les professions de la vie civile que par quelque objet qui y eût rapport; et alors ce vaisseau pourroit être ici comme un symbole du commerce ou de la navigation.

Sur la face opposée on voit le *bisellium*, ou siège d'honneur, décerné à C. Munatius.

Dans l'intérieur de ce tombeau on avoit déposé des lampes et plusieurs urnes cinéraires, toutes de terre commune, à l'exception de trois en verre d'une assez grande dimension[7]. Ces dernières, renfermées chacune dans une capsule de plomb à-peu-près de même forme qu'elles, con-

---

(1) Le mot *familia* ne comprend pas seulement les parents, mais encore toutes les personnes qui composent la maison. Cette expression s'est conservée en italien, et j'ai cru pouvoir l'employer ici en parlant d'antiquités.

(2) *Cheniscus*, du mot grec χηνίσκος, petite oie.

(3) L'endroit où se plaçoit ce mât unique s'appeloit chez les Grecs μεσόδμη, et chez les Latins *modius*; le mât étoit mobile; on l'enlevoit dès qu'on étoit arrivé dans le port. Un bas-relief antique conservé dans la cathédrale de Salerne m'a fait connoître cet usage.

(4) Les barques arabes de la mer Rouge ont, dit-on, des gouvernails faits en forme de rame, et placés de chaque côté de la poupe.

(5) Les cordages qui servoient à hisser la voile et à la carguer s'appeloient *funes chalatorii*.

(6) On appeloit ce cordage *protonos*, et celui qui assujettissoit le mât du côté de la poupe *epitonos*.

(7) Un de ces vases a 1 pied 2 pouces de haut sur 10° de diamètre. Les autres ont un peu moins; ce sont peut-être les morceaux en verre les plus considérables qui soient parvenus jusqu'à nous. Cependant, quelque curieux qu'ils puissent nous paroître, ils sont encore bien loin du degré de perfection auquel les anciens étoient parvenus dans la fabrication du verre. Aussi devons-nous les regarder comme des ouvrages communs.

tenoient des ossements calcinés et une liqueur composée d'un mélange d'eau, de vin, et d'huile [1]; dans deux de ces urnes la liqueur est roussâtre, et dans l'autre, jaune, onctueuse, et transparente [2]. Probablement ces liquides furent produits par le mélange des libations que l'on répandit sur les cendres de Munatius et de Tyche..[3]

L'enceinte de ce tombeau renferme encore une autre sépulture à peine indiquée par une petite borne, et qui ne semble appartenir qu'à une des moindres personnes de la famille; elle porte cette inscription:

<div style="text-align:center">
C. MVNATVS<br>
ATIMETVS. VIX<br>
ANNIS LVII.
</div>

La fig. IV et V présente, de face et de profil, le coussinet qui couronne les extrémités du tombeau. La fig. VI montre de quelle manière les vases de verre étoient renfermés dans leur enveloppe de plomb; la fig. VII offre la base du cippe, la fig. VIII sa corniche supérieure.

La sépulture de Nistacidius et de sa famille (pl. XXIII, fig. I), marquée F sur le plan (pl. XV), vient immédiatement après le tombeau de Munatius; ce n'est qu'une enceinte à hauteur d'appui, sans ornements, dans laquelle on a placé trois de ces petits cippes appelés *columellæ*, semblables à ceux que l'on voit dans la vignette page 31 de ce volume. Devant eux sont de petites dalles de marbre et un vase enterré destinés à recevoir des offrandes [4]. Ce petit *sepulcretum* n'auroit rien de remarquable sans l'inscription gravée sur le devant de son enceinte (pl. XXIII, fig. V). Cette inscription porte que le terrain consacré à la sépulture de la famille Nistacidia a 15 pieds de face *in fronte*, sur 15 pieds de profondeur *in agro*. En prenant ces dimensions en pieds françois, et les divisant ensuite par 15, on devroit avoir pour résultat la valeur du pied antique, exprimée en mesures françoises. Mais le côté *in fronte* se trouve plus court que les deux autres *in agro*, qui eux-mêmes sont inégaux entre eux: pour remédier à cette différence dans les dimensions, qui, aux termes de l'inscription, devroient être égales, j'ai opéré séparément sur chacune de ces trois mesures, et j'ai pris ensuite un terme moyen entre leurs résultats.

| N° I. | N° II. | N° III. |
|---|---|---|
| Mesure *in fronte* .......... 13ᵖ 3° 6¹ | Mesure *in agro* ............. 13ᵖ 7° | Mesure *in agro* ............. 13ᵖ 10" |
| Réduite en lignes............ 1914 | Réduite en lignes............ 1956 | Réduite en lignes............ 1992 |
| Divisée par 15, donne en lignes 127 $9/15$ | Divisée par 15, donne en lignes 130 $6/15$ | Divisée par 15, donne en lignes 132 $12/15$ |
| Équivalent à ............ 10° 7¹ $9/15$ | Équivalent à........... 10° 10¹ $6/15$ | Équivalent à ............11ᵖ 0 $12/15$ |

Le terme moyen entre ces trois résultats est 10° 10¹ $\frac{4}{3}$, et cette mesure, qui se rapproche, à $\frac{2}{3}$ de ligne près, du résultat n° II, me paroît être en effet la grandeur juste du pied cherché. Pour m'en assurer davantage, je l'ai soumise à une preuve qui m'a confirmé dans cette idée, en me faisant trouver la raison de la différence existant entre les dimensions n° I et n° III.

---

(1) Tel est le résultat de l'analyse faite, d'après l'invitation du gouvernement, par le chevalier Sementini, professeur de chimie à Naples.

(2) Cette différence de couleur entre les liquides contenus dans ces vases provient, selon le chevalier Sementini, de ce que les éléments dont ils sont composés, c'est-à-dire le vin, l'eau et l'huile, ne se trouvent point dans le même rapport en chacun d'eux.

(3) On avoit coutume d'éteindre les cendres du bûcher en y répandant des libations de vin. Numa défendit, dès l'origine, cette profusion (*Plin. lib. XIV, cap.* 12); mais cette défense ne fut pas long-temps observée.

(4) On déposoit sur ces plaques de marbre des couronnes, des bandelettes, des fruits, des gâteaux et des fleurs. Le petit pot servoit à un autre usage; on le remplissoit probablement d'eau, puis on y plaçoit des bouquets et des branches de verdure qui, de cette manière, conservoient quelque temps leur fraîcheur. L'usage d'orner les statues des morts et les tombeaux avec des fleurs se trouve confirmé par plusieurs inscriptions. Voyez entre autres: (*Ferret. Musæ lapid. ant. lib. III*, p. 141.)

J'ai mesuré de nouveau la face et la profondeur; mais en pieds antiques, à raison de 10° 10¹ ⅘ par pied : les 13ᵖ 7° 6¹ mesures françoises, me donnent 14ᵖ·ᵃⁿᵗ· 8ᵒⁿᶜᵉˢ ¹⁸¹⁄₂₇₇, c'est-à-dire 15 pieds moins 3 onces et un peu plus de ⅐ once. Or la dimension n° III, réduite de même en mesures antiques, égale 15 pieds, plus 3 onces et un peu plus de ⅐ once; c'est-à-dire 15 pieds, plus ce qui se trouve manquer à la face. On voit par là que l'*agrimensor* de la ville, après avoir établi la dimension n° II, qui est juste, se trouvant trop resserré entre les tombeaux voisins pour donner exactement les 15 pieds de face, a cru devoir dédommager la famille Nistacidia en mettant de plus, sur la dimension n° III, ce qui manquoit sur la dimension n° I.

Cette quantité de 10° 10¹ ⅘ une fois établie pour grandeur du pied dont on se servoit à Pompei, j'en ai fait l'application à une autre inscription, donnée planche III, et qui porte que le lieu consacré à la sépulture de la prêtresse Mamia a 25 *in frontem* et 25 *in agro*. Or, mesurant l'espace de terrain sur lequel se trouve le banc circulaire M (espace compris entre la voie, la petite rue A, le tombeau L et un petit mur détruit qui le séparoit du tombeau N), j'ai trouvé sur un des côtés 22ᵖ 7°, valeur correspondant aux 25 pieds antiques à 4¹ près. Sur les autres côtés, resserrés par la voie et la petite rue, il y a une légère différence en moins.

Ces deux opérations doivent, ce me semble, nous convaincre que le pied antique dont on se servoit à Pompei étoit égal à 10° 10¹ ⅘ du pied de roi, ou 287 millimètres. Or cette grandeur est celle du pied antique romain, qui, selon les calculs les plus exacts, les plus fondés en autorités, comme ceux de Lucas Pœtus, de Picard, de Fabretti, d'Arbuthnot, de Danville, de l'abbé Barthelemy, de David le Roi, et de Stuard, selon aussi divers exemples ², égale 10° 10¹, plus une légère fraction ³. On voit par là que les mesures romaines avoient remplacé à Pompei les anciennes mesures grecques; et en effet les Pompéiens avoient depuis long-temps abandonné en partie les usages, la langue et les mœurs de leurs aïeux. C'est une observation que nous aurons plus d'une fois occasion de rappeler, surtout en traitant des habitations dans le second volume de cet ouvrage.

Les fig. II et IV donnent les inscriptions des *columellæ* placées dans le *sepulcretum*. La fig. III montre le revers d'une d'entre elles. [4]

---

(1) Cette opération m'a fait reconnoître une erreur dans laquelle sont tombées toutes les personnes qui ont écrit sur Pompei, et dont je n'ai pu me garantir moi-même, c'est que le tombeau N (voyez pl. III, VIII, IX et X), qui a toujours été regardé comme celui de Mamia, ne lui a jamais appartenu. La sépulture de cette prêtresse ne consiste que dans le terrain dont nous venons de parler, et le monument élevé en son honneur est le banc circulaire M, sur lequel on a gravé l'inscription donnée pl. VII. Probablement l'autre banc circulaire K, dont l'inscription est enlevée, étoit aussi un monument funèbre.

(2) Je ne rapporterai point ici tous les pieds de bronze ou de fer cités par ces auteurs, dont la grandeur s'est trouvée être de 10° 10¹, plus une fraction; je ne parlerai que des monuments réunis au Capitole, parceque ce sont les seuls qui me soient connus. Ils sont assez négligemment travaillés; les extrémités des pieds qu'on y a sculptés sont taillés en biseau, de manière que la mesure prise à la superficie du relief est plus petite que celle prise sur le nu du marbre; je les ai mesurés avec soin, mais toujours à la superficie du relief.

Pied sculpté sur le tombeau d'Ébutius  10° 11¹.
Pied sculpté sur la pierre caponienne  10° 11 ¹/₄.
Pied sculpté sur le tombeau de Statilius  10° 9 ¹/₂.
Pied sculpté sur le tombeau de Cassutius  10° 9 ¹/₂.

Toutes ces mesures étant différentes, il faut prendre un terme moyen entre elles; ce qui donne 10° 10¹ ¹/₈; valeur qui ne diffère que de ¹⁷/₁₂₀ de ligne du résultat que m'a procuré l'opération faite sur la sépulture de Nistacidius.

(3) On ne peut douter de la justesse de cette évaluation, puisqu'elle est confirmée par les opérations faites sur le monument de Nistacidius, et sur celui de la prêtresse Mamia. Ces deux monuments et divers autres trouvés à Herculanum, comparés au résultat moyen des monuments du Capitole, prouvent que dans les villes de l'Italie on se servoit du même pied qu'à Rome, et par conséquent que le pied italique dont il est parlé dans le traité de Héron n'est autre chose que le pied romain. (*Hero*, *de Mensuris*. — Montfauc. *Analec. Græc.* p. 313.)

(4) Les Turcs, qui, en s'établissant dans la Grèce, ont adopté presque tous les usages des vaincus, placent encore sur les tombeaux des bornes sépulcrales semblables à ces *columellæ*.

Après le *sepulcretum* de la famille Nistacidia vient le tombeau de Calventius Quietus, marqué G sur le plan; il est en marbre comme celui de Munatius, à l'exception du soubassement et de l'enceinte, qui sont en maçonnerie revêtue de stuc, et décorés de moulures et d'ornements de même matière. Il n'a point de chambre sépulcrale, ni de lieu pour recevoir les cendres; il est massif; ce ne peut être qu'un monument honorifique, un véritable cénotaphe. La fig. I (pl. XXIV) en donne l'élévation, dont le motif est assez nouveau et l'effet fort agréable.

L'inscription, placée au milieu d'un riche encadrement sur la face du tombeau, porte qu'il fut élevé à Caius Calventius Quietus, augustal, auquel, pour sa munificence, les décurions décernèrent, par un décret et avec le consentement du peuple, les honneurs du *bisellium*. On voit au-dessous de l'inscription la représentation de ce *bisellium*. Il est plus orné et d'une forme plus élégante que celui de Munatius. Ces deux bas-reliefs sont extrêmement curieux, parcequ'ils ont enfin expliqué la figure de ce siége, dont on ne connoissoit aucun exemple, et sur lequel on a fait une infinité de conjectures vagues [1]. On voit maintenant que le *bisellium* étoit un tabouret assez grand pour contenir deux personnes; mais le marchepied indique qu'il ne servoit qu'à une seule [2]. Ceux qui avoient obtenu cet honneur s'appeloient *bisellarii*, et jouissoient du droit de s'asseoir sur ce siége aux spectacles, au forum et autres lieux publics. En traitant des théâtres, nous aurons soin de faire remarquer la place destinée aux *bisellarii*. Ce tombeau nous montre que si les anciens ne connoissoient pas la vénalité des charges, ils connoissoient celle des honneurs, et que la prérogative du *bisellium* n'étoit point une récompense exclusivement réservée aux services ou au mérite, puisque Calventius l'obtint par ses largesses.

Les deux faces latérales sont ornées d'une couronne de chêne liée avec des bandelettes (pl. XXV, fig. III). Le coussinet est sculpté avec élégance, et porte à ses extrémités une tête de belier (fig. II). La fig. IV donne le détail en grand de la base, et la fig. V celui de la corniche.

Divers petits acrotères s'élèvent sur le mur d'enceinte; ils étoient ornés de bas-reliefs en stuc, dont la plus grande partie n'existe plus: on voit pl. XXVI quelques uns de ces bas-reliefs, que j'eus soin de dessiner lors de la découverte de ce monument, et avant que les pluies et les gelées les eussent détachés de l'enduit sur lequel ils étoient appliqués. Le premier (fig. I) offre une renommée posée sur un globe et les ailes étendues; elle a pour pendant du côté opposé une victoire, absolument semblable pour le mouvement et le dessin [3], tenant un *vexillum*, espèce d'enseigne flottante dont se servoient les Romains. On voit, dans la figure II, OEdipe et le Sphynx. L'artiste a choisi le moment où le héros trouve le mot de l'énigme fatale. Le Sphynx est placé sur une pointe de rocher, du haut de laquelle il va bientôt se précipiter: au-dessous gisent les cadavres des Thébains déja immolés par le monstre. Quoique l'exécution de ce bas-relief, négligemment modelé, laisse beaucoup à desirer, sa composition naïve et le sujet célèbre qu'il représente le rendent extrêmement intéressant. Il a pour pendant Thésée dans l'attitude du repos: ce héros est reconnoissable à ses traits jeunes et à ses formes sveltes; il tient la massue de Periphetès, trophée de sa première victoire, qu'il n'abandonna jamais. Pour le caractériser davantage, l'artiste a suspendu à une colonne auprès de lui l'épée qui servit à le faire reconnoître par Egée. En plaçant ainsi sur son tombeau l'image d'OEdipe, persécuté dans son enfance, et celle de Thésée, dont la carrière fut, dès le commencement, semée de tant de périls, Calventius auroit-il voulu exprimer d'une manière allégorique les premières épreuves de sa vie? En effet, combien ne faut-il

---

(1) Voyez *Valer. Chimentell. Marm. Pisan. de honor. bisell.*

(2) On a trouvé à Pompeï deux *bisellia* en bronze, que l'on s'est empressé à tort d'appeler des *lectisternes*. L'un d'entre eux, que l'on voit au musée des études, est élégamment orné, et d'une admirable exécution.

(3) La similitude de ces deux figures est telle, qu'on les croiroit sorties d'un même moule; aussi ai-je jugé inutile de donner cette seconde.

pas souvent à la jeunesse de sagacité, de courage, et de travaux pour sortir de l'obscurité et triompher d'une destinée rigoureuse!

Sur le quatrième bas-relief on voit une femme sans manteau, les cheveux épars, tenant un flambeau avec lequel elle doit allumer le bûcher, et portant sur son épaule une espèce de vase. L'attitude, le costume et les attributs semblent annoncer une de ces femmes appelées *Preficæ*, *Bustuariæ*, adonnées par état aux cérémonies funèbres.

Le fond de l'enceinte, comme on a pu voir pl. XXIV, est couronné par un fronton. La pl. XXVII, fig. I, en donne le détail. La plaque de marbre qui décore le milieu du tympan est encore parfaitement unie, et n'a jamais reçu d'inscription. Les fig. II, III, IV, V et VI donnent les détails des principaux ornements sur une plus grande échelle.

Entre le tombeau de Calventius et le suivant se trouve un assez vaste *sepulcretum*, marqué H sur le plan, on n'y voit qu'une petite borne funèbre. Cet enclos est fermé, sur le devant, par un mur à hauteur d'appui grossièrement construit, qui servoit à clore provisoirement le terrain, en attendant qu'on le divisât pour y élever des sépultures semblables aux précédentes. Tous ces espaces vacants étoient sans doute plantés d'arbres, et cette verdure sur laquelle se détachoient les tombeaux élégants que l'on vient de voir devoit produire un effet piquant et ajouter infiniment à la beauté de ce quartier.

Le tombeau marqué I sur le plan (pl. XV) diffère de ceux que je viens de décrire. Il consiste en une tour ronde (pl. XXVIII, fig. I), revêtue de stuc au-dehors, et décorée d'assises et de compartiments ; au-dedans elle renferme une chambre sépulcrale ornée de peintures (fig. II); on y monte par un petit escalier étroit et rapide. Les niches de l'intérieur recèlent des urnes, scellées dans la construction, dont une contenoit encore des ossements lors de la découverte de ce tombeau. Ce que ce monument a de plus remarquable, c'est la forme de sa voûte, semblable aux dômes des appartements turcs, et décorée à-peu-près dans le même goût de petites fleurs rouges et jaunes. Sur la partie plate du plafond on a peint une tête (pl. XXIX, fig. V) médiocrement exécutée ; l'espèce de tablette circulaire qui sert de corniche à la naissance de la voûte étoit destinée à recevoir des urnes cinéraires et des lampes : quelques unes de ces dernières y étoient déja placées; la décoration intérieure, quoique simple, ne laisse pas d'être élégante ; elle est développée en grand dans la pl. XXIX, fig. I.

L'enceinte de ce tombeau est surmontée, comme celle du précédent, de petits acrotères; ceux de la façade portent des bas-reliefs en stuc. (Fig. II, III, IV.)

Le premier (fig. II) représente une femme accomplissant un devoir funèbre; elle tient une bandelette et une patère. Devant elle est un de ces autels nommés *Acerræ*, que l'on élevoit près des tombeaux, sur lequel elle a déja offert des fruits.

L'autre (fig. IV) représente aussi une femme jeune et à-peu-près dans le même costume que la précédente. Elle est dans l'action de déposer une bandelette sur la dépouille mortelle d'une personne qui semble lui avoir été chère. Le squelette [1], dont la petitesse indique un enfant, est étendu sur des pierres amoncelées; circonstance singulière qui ne peut être un caprice de l'artiste. Si je ne craignois d'avancer une conjecture hasardée, je regarderois ce squelette couché sur des décombres comme celui d'une jeune victime du terrible tremblement de terre qui, en 63, renversa une partie de la ville. Cette idée me séduit d'autant plus, qu'elle donne à ce bas-relief

---

[1] Il est extrêmement rare de voir sur les monuments antiques des représentations de squelettes ; cependant les bas-reliefs en stuc, dans lesquels les anciens se permettoient beaucoup de licences, en offrent quelques exemples. Dans un tombeau découvert à Cumes, en 1809, on en voit plusieurs bien remarquables ; ils ont été publiés par le chanoine de Jorio. (*Scheletri Cumani*, etc. Napoli 1810.)

quelque chose de touchant et de prophétique. Cette jeune mère qui vient pleurer sur les restes inanimés d'un des plus doux objets de sa tendresse et leur rendre un culte d'affection et de regret, devoit elle-même, seize ans plus tard, périr de la même mort, mais sans espérance de mêler ses cendres à celles renfermées déja dans ce tombeau....! Cette conjecture, si elle étoit admise, me serviroit aussi à expliquer pourquoi ce monument ne porte point d'inscription; car les plaques de marbre attachées à l'enceinte et à la tour sont parfaitement lisses : on n'aura pas cru nécessaire d'en faire la dédicace pour un seul enfant, et l'on attendoit que quelqu'un des chefs de la famille pût donner, par ses funérailles, plus d'éclat à cette cérémonie. Le costume des figures de ces deux bas-reliefs est sans doute celui que portoient les femmes mariées à Pompei; on en retrouve encore aujourd'hui quelque reste dans l'habillement des femmes de *Mola di Gaeta*; mais dans les environs de *Sora*, pays isolé, et où par conséquent les traditions antiques ont eu moins d'occasion de se perdre, ce costume charmant s'est exactement conservé.[1]

Le plus intéressant des tombeaux nouvellement découverts est, sans contredit, celui marqué K sur le plan; on en voit l'élévation et la coupe planche XXX. Il est composé d'une enceinte et d'une chambre sépulcrale. La voûte de cette dernière et le cippe qui couronne le monument sont soutenus par un massif placé intérieurement au milieu du caveau[2]. Ce massif est percé à jour par quatre petites arcades, dont trois étoient closes avec des vitres[3], et la quatrième avec un voile épais attaché à des clous. Cette espèce de tabernacle, ménagé ainsi au centre de ce pilier, ne contenoit rien lors de la découverte du tombeau; mais il est probable qu'il devoit renfermer une urne, ou plutôt une lampe, comme semble l'indiquer le soin que l'on a eu de le clore avec des vitres pour laisser passage à la clarté, et avec un voile pour empêcher le vent de la porte d'éteindre la lumière qu'on y entretenoit. Quatorze niches percées au pourtour du caveau étoient destinées à recevoir autant d'urnes cinéraires.

L'intérieur de ce tombeau n'offre, comme on vient de le voir, rien de bien intéressant; mais sa décoration extérieure doit le rendre célèbre, à cause des détails curieux que présentent les bas-reliefs dont il est couvert, et les notions précieuses qu'ils donnent sur les jeux et les combats de l'arène.[4]

Ces bas-reliefs sont disposés autour des gradins du cippe et sur la façade du mur d'enceinte; ils sont en stuc, comme tout le reste de la décoration; car il n'y a de marbre dans ce tombeau que la plaque sur laquelle est gravée l'inscription[5]. Elle est en beaux caractères, et ainsi conçue :

---

(1) Dans le costume des paysannes de Sora, la partie supérieure est une sorte de chemisette large et flottante ; l'espèce de tablier qui enveloppe le milieu du corps est noir et la jupe rouge; le voile n'est plus arrangé comme dans le bas-relief, il est relevé avec assez de grace par devant et flottant par derrière. On peut avec raison regarder le costume des figures de ce monument comme représentant l'habillement national des anciennes Campaniennes.

(2) Le massif semblable que l'on voit au tombeau marqué N sur le plan pl. III, et dans la coupe pl. VII, étoit destiné au même usage.

(3) Le grand nombre de fragments de panneaux de verre trouvés à Pompei et à Herculanum ont enfin appris que les anciens se servoient de vitres comme les nôtres; mais elles étoient d'un usage moins général que chez nous, et faisoient partie des objets de luxe. ( Voyez aussi page 24 de ce volume.)

(4) En traitant de l'amphithéâtre, dans la quatrième partie de cet ouvrage, je donne un essai sur cette sorte de monuments, et les combats qu'on y livroit; j'y ai joint tous les détails, inscriptions, peintures, armures et armes, qui y ont rapport, et qui ont été découverts à Pompei : aussi me bornerai-je ici à expliquer d'une manière succincte les bas-reliefs du tombeau dont il est question.

(5) Cette inscription fut trouvée détachée du tombeau. J'en ai donné le détail en grand pour montrer la manière dont la plaque de marbre étoit ajustée, parceque quelques personnes ont avancé que cette inscription n'appartenoit point à ce tombeau; ce qui est une erreur. Il est facile de voir que la partie supérieure ABCD se joint parfaitement bien avec la partie inférieure AFDE; d'ailleurs les tenons qui existent au morceau AFDE, incrusté dans le stuc, se sont trouvés correspondre exactement aux trous pratiqués anciennement pour les recevoir dans la partie supérieure, sur le joint AD.

« A ..... ¹ ..... ricius Scaurus, fils d'Aulus, de la tribu Ménénia, duumvir pour la justice,
« auquel les décurions ont accordé l'emplacement du monument, deux mille sesterces ² pour ses
« funérailles, et une statue équestre dans le forum. Scaurus père à son fils. »

Au-dessous de l'inscription on voit encore (fig. II, III, IV et V) quelques fragments des bas-reliefs en stuc dont les gradins du cippe étoient décorés. J'ai choisi ceux qui m'ont paru offrir quelques circonstances intéressantes de ces chasses ou combats d'animaux auxquels les Romains donnoient le nom de *Venationes*.

Le premier (fig. II) montre un homme exposé sans défense entre un lion et une panthère; dans le second (fig. III) un sanglier semble prêt à se précipiter sur un autre homme également nu et déja renversé. Je serois tenté d'émettre ici une conjecture nouvelle à propos de ces deux figures nues. Je croirois voir en elles une espèce particulière de bestiaires qui, se fiant à leur agilité, s'élançoient dans l'arène pour exciter les animaux féroces lorsqu'ils y étoient lâchés, et se sauvoient ensuite avec légèreté vers un lieu de retraite dès que quelque animal s'étoit attaché à leur poursuite. Cet exercice périlleux devoit amuser beaucoup le peuple; il est pratiqué encore aujourd'hui à Rome dans les combats de taureaux et de buffles qui ont lieu à l'amphithéâtre du Mausolée d'Auguste. Les deux figures dont il est ici question ne semblent en effet donner aucun signe d'épouvante, et même l'homme qui est opposé au sanglier paroît assis de manière à pouvoir se relever promptement s'il vient à s'élancer sur lui. Dans le même bas-relief (fig. III) on aperçoit encore un loup atteint d'un trait qu'il ronge en courant. Plus loin un chevreuil est dévoré par d'autres loups ou par des chiens. On distingue encore la trace d'une corde au moyen de laquelle il étoit attaché par les cornes. La fig. IV est extrêmement curieuse, parcequ'elle nous montre comment on familiarisoit les jeunes bestiaires avec l'aspect et les hurlements des bêtes féroces, et la manière dont on leur apprenoit à les combattre. On y voit un jeune homme encore plus habile dans ces sortes de combats attaquant une panthère irritée. Elle porte un collier auquel tient une longue corde nouée, par l'extrémité opposée, à un énorme taureau ceint d'une sangle. Cette manière singulière d'attacher la bête féroce est ingénieuse; car si elle étoit liée à un point fixe l'homme ne courroit aucun danger, et ce combat ne seroit qu'un lâche assassinat. Mais ce point étant mobile, l'animal peut obéir à sa fureur, s'élancer et saisir son ennemi presque comme en liberté ³. Derrière le taureau, un autre bestiaire, armé d'une lance, s'avance avec précaution et le fait marcher quelques pas pour donner plus d'élan à la panthère et faire peur à son camarade, au moment même où celui-ci va lancer un de ses javelots.

Dans la fig. V, un homme combat un ours avec le glaive d'une main et un voile de l'autre; cette circonstance, assez indifférente en elle-même, mérite cependant d'être remarquée, parcequ'elle peut servir à fixer l'époque de la construction de ce tombeau. Un passage de Pline (*lib. VIII,*

---

(1) La plaque de marbre sur laquelle est gravée cette inscription ayant été rompue en se détachant (pl. XXXI, fig. I), le commencement du nom se trouve perdu. M. de Clarac l'a restitué dans son ouvrage sur Pompei: il lit *castricius*, nom commun dans ces contrées. (Voyez *dissert. Isagog.* pl. *XIV, XV* et *XVI*.) Ce mot peut en effet entrer facilement dans l'espace que laisse le morceau rompu; mais alors il n'y a plus de place pour le prénom; c'est pourquoi je pense que l'on pourroit lire *Aricius*.

(2) Environ 400 francs. Je pense que le chiffre mille devoit être répété encore une fois dans le morceau qui manque; du moins la place semble l'indiquer: alors cela feroit environ 600 francs. Cette somme est trop modique pour que l'on puisse croire qu'elle ait servi à payer les jeux qui furent donnés à cette occasion; mais elle dut suffire pour le bûcher, les vases funèbres et le salaire des gens préposés aux funérailles. La famille fit les frais du tombeau et des spectacles.

(3) Avant l'an 661 de Rome, on n'avoit point encore vu de lions ni de panthères libres dans l'arène (*Seneq. de Vit. Brev. cap. VI*); car ce fut Sylla qui donna le premier spectacle de ce genre, et ce fut M. Scaurus son gendre qui fit paroître les premières panthères. (*Plin. lib. VIII, cap.* 16.) Au surplus, un grand nombre de monuments des siècles suivants représentent des animaux féroces portant une sangle croisée sur le dos, avec un anneau pour attacher une corde ou une chaîne destinée à les arrêter.

*cap.* 16) nous apprend que le voile ne fut employé dans l'arène contre les animaux féroces que sous le règne de Claude; or les spectacles ayant été défendus à Pompei depuis l'an 59 jusqu'en 69, les combats donnés aux funérailles de Scaurus n'ont pu guère avoir lieu que dans les dix années qui précédèrent la suspension des spectacles, ou dans les dix autres qui s'écoulèrent depuis leur reprise jusqu'à la destruction de la ville. Mais des réparations bien évidentes [1] prouvent que la construction de ce tombeau n'étoit déja plus récente lorsqu'il fut enseveli sous la cendre en 79. Nous pouvons donc placer les funérailles de Scaurus et l'érection de ce monument antérieurement à l'an 59, et probablement sous les dernières années de Claude ou les premières du règne de Néron; époque à laquelle la passion des spectacles fut poussée au dernier période. [2]

Les bestiaires des fig. IV et V, ainsi que ceux de la fig. III (pl. XXXII), sont tous vêtus; observation qui sembleroit appuyer la conjecture que j'ai faite plus haut à propos des personnages nus des fig. II, III de la pl. XXXI.

Les bas-reliefs du soubassement sont divisés en deux zones, et, comme je l'ai déja dit, exécutés en stuc. Les figures, ainsi qu'on le pratique encore aujourd'hui, sont retenues sur l'enduit par des broches de bronze, ou de fer; mais ces dernières, malheureusement plus nombreuses, se sont oxidées et en ont avancé la ruine. Il paroît même que ce tombeau avoit déja un peu souffert avant le désastre de 79, puisque sous la plupart des figures actuelles on en trouve d'autres plus sveltes, d'un travail infiniment meilleur et quelquefois armées d'une manière différente.

Le nom des combattants, le nombre de leurs victoires [3], leur condamnation même, se voient

---

(1) Le soubassement avoit déjà été entièrement restauré, et le bas-relief refait.

(2) Une inscription découverte par M. de Clarac sur le mur extérieur de la basilique nous apprend que la même troupe de gladiateurs appartenant à *Numerius Festus Ampliatus*, qui combattit aux funérailles de Scaurus, parut une seconde fois dans l'amphithéâtre le 16 des calendes de juin; ce qui placeroit le premier combat vers le milieu ou la fin du printemps. Voici cette inscription :

N. FESTI. AMPLIATI
FAMILIA. GLADIATORIA. PVGNA. ITERVM
PVGNA. XVI. K. IVN. VENAT. VELA.

« La troupe de gladiateurs de Numerius Festus Ampliatus combattra pour la seconde fois. Combat, chasses, voile (dans l'amphithéâtre), « le 16 des calendes de juin. »
Peut-être même est-ce l'annonce des jeux, des funérailles, qui auront eu lieu deux fois.

(3) Ces inscriptions sont tracées au pinceau avec une couleur noire, les caractères en sont étroits et très grossièrement formés, comme tous ceux des inscriptions peintes que l'on trouve à Pompei; tellement qu'il est difficile de distinguer les I, les T, et les L. Après chaque nom il y a trois lettres qui ont été le sujet de plusieurs interprétations : quelques personnes lisent IVI, d'autres TVT, ou IVL, ou enfin TVL. Cette dernière manière de lire est la seule véritable; ces trois lettres sont l'abréviation du mot TVLIT (sous-entendu VICTORIAS), a remporté la victoire. On ne sauroit en produire de preuve plus authentique qu'un monument, peu connu, que j'ai trouvé au Capitole; c'est un tombeau élevé à l'Aurige Arillius Dionisius; il y est représenté avec les deux chevaux Aquilon et Hirpinus, au-dessus desquels on a tracé le nombre des victoires qu'ils ont remportées. Voici l'inscription :

AQVILONI AQVI      HIRPINVS. N. AQVI
LONIS VICIT CXXX    LONIS. VICIT. CXIIII
SECVN. TVLIT         SECVNDAS. TVLIT
  LXXXVIII           LVI TERT. TVL.
TER.                    XXXVJ
TVL.
XXX
VII

Il est à remarquer que dans l'abréviation TVL, le T et L sont presque aussi mal indiqués que sur le bas-relief de Pompei.

écrits au-dessus des personnages, ainsi que le nom de celui auquel appartenoit la troupe des gladiateurs qui parut dans ces jeux.[1]

Dans la première zone (fig. I et II) on distingue huit paires de gladiateurs. La première paire, en commençant par la gauche, offre deux *equites* ou gladiateurs équestres. Le premier se nomme *Bebrix*, nom barbare qui semble annoncer une origine étrangère; il a déja vaincu dans plusieurs autres combats; les chiffres qui les indiquent sont très effacés; j'ai cru cependant y reconnoître le nombre XII. Son adversaire porte le nom de *Nobilior*, et compte onze victoires. Ils sont armés chacun d'une lance légère; d'une *parma*, ou bouclier rond, élégamment orné; ils portent des casques de bronze à visière[2], qui couvrent entièrement le visage, comme ceux de nos anciens chevaliers (fig. V). Leur bras droit est couvert d'un brassard à bandes de fer; Nobilior porte des demi-cuissards faits de même manière. Ces deux gladiateurs sont vêtus d'une *inducula*, courte et légère chlamyde qui faisoit partie du vêtement des cavaliers romains; ils ont la jambe et la cuisse nues. Bebrix est simplement chaussé de souliers comme les nôtres; mais Nobilior porte des *semiplotia*, sorte de souliers de chasseur, attachés avec des cordons autour de la jambe. Le cheval est couvert, comme l'étoient ceux de la cavalerie romaine, d'une *sagma*, espèce de chabraque carrée. La croupière est peinte en rouge sur le bas-relief. Le mouvement des figures a de la vérité, de l'élan, et explique bien l'action. Bebrix a porté à Nobilior un coup de lance; celui-ci l'a paré du bouclier, et attaque à son tour Bebrix, qui cherche à éviter le choc de son adversaire.

Le groupe suivant présente deux gladiateurs dont les noms sont effacés. Le premier est armé d'un casque à visière, fort orné; d'un *scutum*, bouclier long, et d'une épée que le sculpteur a négligé de représenter; il porte, comme tous les autres gladiateurs, le *subligaculum*, tablier drapé d'étoffe rouge ou blanche, fixé au-dessus des hanches par une ceinture de bronze ou de cuir enrichie de broderies. Il a à la jambe droite un *cothurnus*, espèce de brodequin[3] ordinairement de cuir coloré; à la gauche une petite *ocrea*, sorte de bottine de bronze. La jambe gauche est ainsi armée, parceque ce côté du corps étoit le plus exposé chez les anciens, dont la garde, à cause du bouclier, étoit inverse de la nôtre; le reste du corps est entièrement nu. Le gladiateur opposé à celui-ci a un casque orné d'ailes, un bouclier plus petit, des cuissards à bandes de fer, et à chaque jambe une grande botte de bronze[4]. On doit reconnoître dans la première de ces figures un gladiateur de la classe des vélites, ou armés à la légère, et dans l'autre un Samnite. Le vélite, sorti seize fois vainqueur dans d'autres jeux, a rencontré dans ceux-ci un adversaire plus heureux, ou plus adroit que lui. Il est blessé à la poitrine, il a baissé son bouclier pour s'avouer vaincu, et il élève le doigt vers le peuple; car c'étoit ainsi que les gladiateurs imploroient leur grace. Derrière lui le Samnite attend la réponse des spectateurs pour laisser aller son ennemi, ou l'achever, selon qu'on en ordonnera.

La troisième paire nous offre le combat d'un Thrace et d'un Mirmillon. Le Thrace a, selon l'usage, un bouclier rond; et si l'artiste n'eût point sous-entendu la plupart des épées, ce gladiateur tiendroit une *harpe*, ou cimeterre recourbé en sens contraire, comme ceux que l'on voit

---

[1] M. Millin (*Tomb. de Pomp.* pag. 48) a donné une autre interprétation à l'inscription peinte au-dessus des gladiateurs, et dans laquelle on lit le nom d'Ampliatus. Celle que j'adopte ici, d'après l'opinion de plusieurs personnes versées dans ces matières, me semble plus probable. Lorsque je dessinai cette inscription, elle avoit déja souffert; les prénoms d'Ampliatus étoient effacés; mais je ne doute pas que ce personnage ne fût le même que celui dont il est question dans la note 2, page 48.

[2] Les couleurs des vêtements et la nature des métaux m'ont été données par diverses peintures que j'ai recueillies à Pompei; de plus, les blessures, le sang et le dedans des boucliers, sont indiqués sur ce bas-relief avec une couleur d'un rouge très vif.

[3] Ce brodequin est gravé en grand (fig. IV).

[4] Les Grecs nommoient cette partie de l'armure κνημίς, d'où les auteurs modernes ont fait le mot *knémide*, *cnémide*.

aux Daces sur la colonne Trajane [1]; son casque est moins riche que celui des Samnites; du reste il a la même armure que son adversaire. Le Mirmillon [2] est armé à-peu-près comme le vélite, si ce n'est que l'*ocrea* qu'il porte paroît un peu plus pesante, et qu'il a à la jambe droite une jarretière qui nous servira à distinguer dans ce bas-relief le Mirmillon des vélites; on ne voit point sur son casque le poisson dont ces gladiateurs avoient coutume d'orner leur cimier; mais ce qui les caractérisoit principalement, c'étoient les armes gauloises dont ils se servoient, et qui leur avoient valu le sobriquet de Gaulois; celui-ci a en effet à côté de lui une *gesa*, demi-pique gauloise, qu'il a jetée au moment de sa défaite; quoique vainqueur dans quinze autres occasions, il vient de succomber dans cette dernière, et le Thrace son ennemi remporte une trente-cinquième victoire; le Mirmillon, blessé à la poitrine, implore la clémence du peuple; mais le *theta* [3] placé à la fin de l'inscription qui le concerne annonce qu'il fut mis à mort.

Les quatre personnages suivants offrent une scène encore plus cruelle. On y voit deux *secutores* et deux *retiarii*. *Nepimus*, rétiaire, cinq fois victorieux, a combattu contre un *secutor* dont le nom est effacé, mais qui n'étoit point indigne de lui être opposé, puisqu'il a triomphé six fois dans différents combats. Son courage a été moins heureux en cette rencontre. *Nepimus* l'a frappé à la jambe, à la cuisse, au bras gauche et au flanc droit; son sang coule: en vain a-t-il imploré sa grace, les spectateurs l'ont condamné à mourir...! Mais, comme le trident n'est point une arme propre à donner une mort sûre et prompte, c'est le *secutor Hippolytus* qui rend à son camarade ce cruel et dernier service: le malheureux condamné fléchit le genou, présente la gorge au fer d'*Hippolytus*, et se précipite lui-même sur le coup, tandis que *Nepimus* son vainqueur le pousse et semble insulter avec férocité aux derniers moments de sa victime. Dans le lointain on aperçoit le rétiaire qui doit combattre contre *Hippolytus*. Les *secutores* ont un casque fort simple, de manière à ne donner que peu de prise au trident de leur adversaire; ils portent un brassard au bras droit, et un *clypeus*, grand bouclier rond, au bras gauche. Leur chaussure est composée d'une sandale fixée par des bandelettes. Toute leur armure est légère, et elle devoit l'être; car c'étoit leur agilité seule qui, en combattant, pouvoit leur faire éviter la mort et leur procurer la victoire. Les rétiaires ont la tête nue et ceinte seulement d'une bandelette; ils sont sans bouclier; une demi-cuirasse leur couvre le flanc gauche, et le même bras porte un brassard, dont l'épaulette est fort élevée; ils sont chaussés, comme les soldats romains, de la *caliga*, et tiennent pour arme un long trident. Les filets dont ils cherchoient à envelopper leurs adversaires ne sont pas apparents, l'artiste les a sous-entendus. Le bas-relief de la fig. I<sup>re</sup> est terminé par le combat d'un vélite et d'un Samnite. Ce dernier supplie les spectateurs de lui accorder le renvoi; il paroît, au geste du personnage, qu'il ne lui est point accordé. Son adversaire regarde vers les gradins de l'amphithéâtre, il a vu le signe fatal, et semble se préparer à frapper.

La fig. II fait partie de la zone supérieure; mais elle est séparée du bas-relief donné fig. I, par un des pilastres de la porte. Les sujets font suite aux précédents; on y voit deux combats: dans le premier un Samnite a été vaincu par un Mirmillon. Ce dernier veut immoler son camarade

---

(1) On a trouvé dans une des fouilles, à Pompei, une petite figure de bronze, possédée aujourd'hui par M. de Clarac, représentant un Thrace à genoux; son épée recourbée, qu'il tient derrière le dos, est bien reconnoissable. Son costume est semblable à celui du gladiateur que l'on voit ici.

(2) L'*M* placé entre le nombre XV et le *théta* doit être interprété comme étant l'initiale du mot *mirmillo*.

(3) Dans les deux mosaïques publiées par Vinckelmann dans ses *Monumenti antichi ined. cap. X*, on trouve trois fois cette lettre placée à côté du nom de deux gladiateurs tués. Cet illustre savant n'en donne aucune explication satisfaisante. M. Millin, en décrivant ce tombeau, rappelle, d'après plusieurs autorités, que le θ se plaçoit après le nom des personnes, quand on vouloit indiquer qu'elles étoient mortes, parceque cette lettre étoit l'initiale de θανων, *mort*. Ainsi elle indique ici que ce gladiateur n'obtint point son renvoi, et qu'il fut condamné par le peuple. Dans le groupe suivant on n'a point mis le *theta*, parceque l'action des personnages dit tout.

sans attendre la réponse du peuple, auquel le vaincu a recours; mais le *lanista*, ou maître des gladiateurs, retient ce furieux; ce qui semble annoncer que le Samnite obtint sa grace. Le casque et l'*ocrea* du Mirmillon sont gravés plus en grand fig. IV.[1]

La paire suivante offre un combat semblable dans lequel le Mirmillon tombe roide mort.

Le bas-relief de la zone inférieure représente un spectacle moins honteux pour l'humanité, mais presque aussi féroce, puisque le sang répandu en constituoit le principal intérêt. Il est ici question, comme dans les fig. II, III, IV et V, pl. XXXI, de chasses et de combats d'animaux contre des hommes. Dans la partie supérieure l'on voit des lièvres chassés par un chien : de si timides animaux nous semblent indignes des honneurs du cirque; mais la cruauté des Romains étoit ingénieuse et raffinée; et Martial, dans quelques épigrammes (*lib. I, epig.* 15, 23, 53, 71), nous a conservé le souvenir de certains jeux où des lièvres parurent dans l'arène en même temps que des lions. Plus loin, un cerf blessé est poursuivi par des chiens dont il va être la proie. Dans la partie inférieure un sanglier est saisi par un chien de grande taille, qui déja fait couler son sang. Au milieu de la composition un bestiaire terrasse un ours d'un coup de lance. Ce personnage porte des espèces de bottines de chasseur, et est vêtu, ainsi que son camarade, d'une légère tunique sans manches, serrée sur les hanches, et appelée par les anciens *indusia, subucula*; c'étoit le vêtement des gens du peuple, comme on le voit par la colonne Trajane[2]. Le second bestiaire a percé de part en part un taureau qui ne laisse pas de fuir, en emportant le tronçon de l'énorme lance dont il a été blessé; il se retourne vers son ennemi et semble vouloir revenir sur lui : celui-ci donne des signes de la plus grande surprise en se voyant, après un si terrible coup, désarmé et à la merci de l'animal furieux. Pline (*lib. VIII, cap.* 45) parle de l'acharnement des taureaux dans les combats; il dit en avoir vu, étendus, comme morts, sur l'arène, se relever et retenir leur dernier soupir pour combattre encore. Les chasses d'animaux et les combats de taureaux sont les seuls jeux de l'arène qui se soient conservés dans les temps modernes. Les Espagnols et les Romains sont encore passionnés pour cette espèce de spectacles, et à Rome on a construit à cet effet un amphithéâtre en pierres sur les ruines du Mausolée d'Auguste, où des gens du peuple, accoutumés à cet exercice, combattent des buffles et des taureaux farouches avec plus d'adresse que de courage.

Au-delà du monument on trouve encore, au milieu d'un vaste emplacement destiné à des sépultures, un autre tombeau marqué L sur le plan; mais il paroît n'avoir jamais été fini.[3]

Le dernier monument remarquable que l'on rencontre dans cette partie des nouvelles fouilles est l'*hemicycle*[4] couvert, dont on voit le plan, la coupe et l'élévation pl. XXXIII. Ce monument, placé ainsi sur la route (fig. II A), orné de bancs et de peintures (pl. XXXIV), offroit aux voyageurs un lieu de repos commode et agréable; mais l'utilité publique n'étoit pas le seul motif qui l'eût fait élever : il devoit accompagner un lieu de sépulture, comme les deux autres *hemicycles* découverts que l'on voit pl VII, et nous pouvons, par conséquent, le ranger dans la classe des monuments funèbres. Il est à remarquer que la plupart des tombeaux de ce quartier ont des

---

(1) On doit remarquer dans ce casque le grillage qui défend l'œil gauche. Ce côté étoit le mieux armé à cause de la garde antique qui, comme je l'ai observé, exposoit la gauche aux coups de l'adversaire.

(2) Au second pas de la visse, sur la face postérieure, on voit un muletier tombé de sa monture, et absolument vêtu comme les bestiaires de ce bas-relief.

(3) Il y a aussi dans le même endroit une borne sépulcrale avec une inscription. Ce petit monument est gravé dans la vignette, page 31.

(4) On appeloit ainsi une sorte de banc demi-circulaire. Cette forme étoit favorable pour se réunir et converser. Cicéron, au commencement de son Traité de l'amitié, nous peint l'augure M. Scævola assis dans un *hemicycle* pareil (*in hemicyclio sedentem*), et discourant avec ses amis.

bancs extérieurs, et que même tous ceux du côté droit de la voie en allant vers la ville reposent sur un soubassement continu qui s'élève au-dessus des trottoirs à la hauteur nécessaire pour être commodément assis [1]. L'usage de donner ainsi quelque but d'utilité ou d'agrément aux monuments consacrés à la mémoire des morts naissoit des idées que les anciens avoient sur la cessation de la vie. Ils ne plaçoient point, comme nous, un mur d'airain entre ce monde et l'autre: selon eux, les ombres erroient autour des tombeaux; elles accouroient à la voix qui les évoquoit; elles recevoient les offrandes des personnes chéries, entendoient leurs vœux et l'expression de leur douleur. Ce commerce continuel entre la vie et la tombe avoit quelque chose de consolant et de religieux qui rendoit les pertes du cœur moins désespérantes, et donnoit aux lieux funèbres un charme qu'ils n'ont plus pour nous; aussi ne devons-nous point nous étonner que les anciens cherchassent avec tant de soin à les orner d'inscriptions, de peintures, de bancs, d'ombrage, en un mot de tout ce qui pouvoit les rendre moins lugubres et engager à les visiter.

L'intérieur de cet *hemicycle* est plus profond que large (pl. XXXIII, fig. II et III); sa position vers le midi devoit le rendre agréable l'hiver; car sa concavité, en rassemblant les rayons du soleil, en faisoit une espèce d'*heliocaminus* [2], et l'été, saison dans laquelle le soleil est plus élevé, sa profondeur offroit encore de l'ombre jusque vers les trois quarts du jour. Aussi je pense que cet *hemicycle* devoit être fort fréquenté. Qui sait si les philosophes de Pompei ne s'y sont pas souvent rencontrés, et si, à l'aspect des tombeaux dont ils étoient environnés, à la vue des scènes magnifiques que déployoit devant eux le vaste horizon qu'ils pouvoient embrasser, ils n'ont pas plus d'une fois, en ce lieu, discouru sur l'immortalité de l'ame ou les merveilles de la nature?

La décoration, dont on est à même de juger dans l'élévation en grand pl. XXXIV, est capricieuse et bizarre [3]. Les ornements et les membres de l'architecture sont en stuc et travaillés avec esprit, mais d'une manière un peu négligée. Les peintures qui décorent l'intérieur sont mieux traitées. Le fond de la voûte est bleu, la coquille blanche, les ornements entre les panneaux sont couleur d'or sur un fond noir; le champ des panneaux est rouge, et les petits animaux colorés au naturel. Ce monument, dont la conservation étoit parfaite lorsque je le dessinai, n'a point d'inscription; ce qui semble indiquer ou que la dédicace n'en avoit point été faite, ou que, bâti à l'avance par spéculation, il n'avoit point encore trouvé d'acquéreur. [4]

## PORTE DU SARNUS.

Les fouilles entreprises autour des murs de la ville ont fait retrouver une autre porte (pl. XXXV, XXXVI et XXXVII) que l'on s'est empressé d'appeler la porte de Nola; mais cette dénomination est fausse; la direction de la voie qui vient y aboutir indique que cette porte conduisoit au pas-

---

(1) Ce socle est recouvert d'un stuc très fin, qui ne permettoit pas que l'on pût y marcher; et certainement il n'avoit point été destiné à d'autre usage qu'à servir de banc.

(2) On donnoit ce nom à une sorte d'étuve solaire, ou lieu exposé au soleil, et construit de manière à recevoir et conserver la chaleur de cet astre. (*Plin. Sec. lib. II, epist.* 6.)

(3) Il paroît que les anciens se relâchoient un peu, dans les ouvrages en stuc, de la sévérité de goût qui leur étoit ordinaire lorsqu'ils travailloient en marbre, comme je l'ai déja observé, à propos de quelques bas-reliefs, dans la note 1, page 45. Cela pourroit aussi faire conjecturer que les architectes abandonnoient au caprice des ouvriers les décorations en stuc, comme insignifiantes pour l'art, à cause de leur fragilité et du peu de prix de la matière.

(4) Il est constaté que la plupart des sarcophages, des cippes et des urnes de marbre se travailloient en fabrique. On achetoit des tombeaux auxquels il ne manquoit que l'inscription, que l'on faisoit graver après coup. Il seroit possible que des spéculateurs en eussent fait autant pour des monuments d'une plus grande dimension, tels que cet *hemicycle*.

sage du Sarnus, et nous devons lui conserver ce nom. Elle est dans le même système que celle donnée pl. XI. Il y a une avant-porte et une arrière-porte. L'avant-porte est détruite, et la seconde est une restauration qui date de la construction des tours.

La planche XXXV offre le plan de cette porte. Les deux chambres latérales AA devoient contenir des escaliers de bois pour monter aux tours situées sur l'avant et l'arrière-porte. Les remparts BB sont semblables à ceux déja décrits; mais les créneaux n'existent plus. Comme la pente de la voie vers la porte (pl. XXXV et XXXVI, fig. II) est extrêmement rapide, pour éviter les inconvéniens que le cours des eaux auroit pu occasionner dans les grandes pluies, on a pratiqué, sous les murs, un canal qui prend de l'entrée de la porte en-dedans de la ville, et débouche sur le *Pomœrium* au point C. L'arrière-porte offre, du côté de la ville, une particularité assez curieuse. C'est une inscription osque (pl. XXXVI, fig. II), placée au-dessus de l'arc et à côté d'une tête fort dégradée qui décore la clef; on y lit:

<div style="text-align:center">

C. POPIDIIS. C
MED. TVC. AAMANAPHPHED
ISIDY. PRVPHATTED.

</div>

M. de Clarac interprète ainsi cette inscription [1]: *Caius Popidius Caii filius, meddix tucticus, restituit, et Isidi consecravit*, et la traduit de cette manière : *Caius Popidius, fils de Caius, meddix tucticus* [2] *a rétabli* (cette porte) *et l'a consacrée à Isis.* [3]

Je ne sais pas si cette inscription appartient véritablement à cette porte, ou si elle y a été mise lors de quelque restauration. Je pencherois fort pour cette dernière opinion; car il est ici question d'une dignité qui n'existoit plus à Pompei, depuis que cette ville étoit devenue colonie romaine, comme le prouvent toutes les inscriptions que l'on voit aux portes des maisons. Ainsi, ou il s'agit de réparations antérieures à celles qui existent aujourd'hui, ou cette inscription, étrangère à cette porte, y a été mise par l'ouvrier, comme un morceau intéressant pour les antiquités de la ville.

## PLAN GÉNÉRAL DU FAUBOURG OCCIDENTAL DE POMPÉI.

Comme j'ai cherché à suivre un ordre méthodique en publiant les antiquités de Pompei, j'ai donné isolément dans les planches précédentes les monumens qui ont rapport aux matières traitées dans cette première partie. La planche XXXVIII nous montre maintenant le plan de toutes les découvertes faites dans le faubourg occidental, que l'on croit, d'après plusieurs inscriptions, avoir fait partie du *pagus* ou arrondissement rural nommé *Augustus felix*. [4]

La planche XIV a déja donné une idée du coup-d'œil que ces fouilles présentent depuis la maison de campagne jusqu'à la porte de la ville. Elles ont été entreprises à diverses époques : les parties de la voie entre les lettres AA furent retrouvées de 1763 à 1764. L'espace marqué B,B,B,C

---

(1) Voyez son ouvrage intitulé *Pompei.*

(2) *Meddix tuticus* ou *mediastuticus*; c'étoit la première des charges municipales chez les Osques. ( Voyez *Sigon. de Ant. Jur. ital. II*, 4, et *Dissert. Isagogicæ, cap. VI.*)

(3) La famille Popidia avoit aussi fait rebâtir le temple d'Isis après le tremblement de terre de 69, comme on le voit par une inscription rapportée dans la troisième partie de cet ouvrage.

(4) *Voyez Dissert. Isagog. cap. XII*, 12. La plupart des inscriptions récemment découvertes dans cette rue semblent confirmer cette conjecture.

l'a été pendant les années 1812, 1813 et 1814. Cette voie, dans la direction indiquée par les lettres AA, BBB, conduisoit, comme je l'ai déja dit, page 26, à *Herculanum* et à Naples. Il en existe une autre qui s'embranche avec celle-ci, et dont on a déja découvert le commencement du point B au point C; il paroît qu'elle conduisoit à Nola, où elle rejoignoit la voie papilienne (voyez la carte, page 18). La construction de ces voies ayant été déja suffisamment décrite dans ce volume, je vais passer à l'explication des monuments dont je n'ai point encore parlé.

Le premier, n° I, qui se présente à main droite de la voie en allant vers la ville est une maison connue depuis long-temps sous le nom de *Maison de campagne*. Comme j'en donne le plan plus en grand, les détails et la description dans la seconde partie de cet ouvrage, je me dispenserai d'en parler ici; j'indiquerai seulement quelques unes des principales parties de cette habitation pour la satisfaction du lecteur.

*a* Peristyle [1],
*b* Bains chauds et froids,
*c* Appartements,
*d* Logement des esclaves,
*e* Appartement souterrain pour l'été,
*f* Portique à un étage plus bas ayant au-dessous un *crypto*, portique,
*g* Xiste ou parterre,
*h* Vivier.
*i* Treille, etc.

Au-delà de cette maison de campagne sont placés les tombeaux et les monuments funèbres déja décrits.

2, 3, 4 Tombeaux de la famille Arria,
5 Tombeau de Valesius Gratus,
6 Petit tombeau inconnu,
7 Tombeau de Céius et de Labéon,
8 Tombeau de Libella et de son fils.
9 *Sepulcretum* inconnu,
10 Tombeau inconnu et non achevé,
11 Tombeau inconnu,
12 *Ustrinum* ou *ædicula*,
13 *Triclinium* funèbre,
14 Tombeau de Tyche,
15 *Sepulcretum* de la famille Nistacidia,
16 Tombeau de Munatius Faustus,
17 *Sepulcretum*,
18 Tombeau rond inconnu,
19 Tombeau de Scaurus,
20 Borne sépulcrale de Tyche,
21 Tombeau inconnu et non fini.

Aucun de ces monuments funèbres n'est bien considérable; ce qui provient de la médiocrité

---

(1) Cette habitation pseudo-urbaine est construite selon les principes des maisons de campagne; elle n'a point d'atrium, c'est-à-dire de partie publique. Voyez, pour cela et la signification des noms antiques, l'Essai sur les habitations des anciens placé à la tête du second volume.

des fortunes ou de l'observance des lois somptuaires [1]. Il est à remarquer que presque tous ces tombeaux appartiennent à des magistrats ou à des personnes qui avoient reçu des honneurs publics : ce qui semble indiquer un quartier privilégié dont les terrains étoient en partie destinés à la sépulture de personnages marquants par les charges dont ils avoient été revêtus, ou par l'aisance dont ils jouissoient.

Le bâtiment n° 22, placé à la naissance de la route de Nola, fut découvert en 1813. Il est composé d'un portique extérieur *aa* dont les arcades existoient encore presque toutes au moment des fouilles, et de boutiques *b* pour des marchands, soit de comestibles [2], soit d'objets assez communs, comme l'extrême grossièreté de l'enduit et des peintures semble l'indiquer. Il y a aussi une fontaine et un abreuvoir, et il est probable que ce lieu servoit d'hôtellerie aux paysans qui venoient approvisionner Pompei ; on y a en effet retrouvé le squelette d'un âne, les débris d'une petite charrette, et quelques objets de provisions. Les boutiques dont nous venons de parler avoient un petit étage au-dessus d'elles, auquel on montoit par des escaliers en bois, à l'exception des premières marches, construites en pierres ou en briques. Tout cet édifice étoit terminé par une terrasse derrière laquelle s'élevoient encore en amphithéâtre d'autres terrasses et des galeries d'où l'on découvroit la mer, les Apennins, le Vésuve et toutes les villes de la côte. Les eaux pluviales tomboient de ces terrasses dans des citernes *d*, où elles étoient conservées avec soin pour l'usage des locataires de ces boutiques.

Si l'on eût continué les fouilles de ce bâtiment, on auroit certainement trouvé l'ensemble d'un édifice considérable ; on en a même découvert l'entrée *e* à l'extrémité du portique *aa*.

D'autres boutiques, marquées *f* n° 23, sont contiguës à celles-ci ; mais il est facile de voir, par le soin avec lequel elles sont décorées et peintes, qu'elles appartiennent à un édifice différent de celui que nous venons de décrire. [3]

En face, on voit encore un autre portique, n° 24, et des boutiques *aaa*. La dernière d'entre elles *b* a un comptoir en maçonnerie, comme ceux des thermopoles que l'on trouve à Pompei ; ce qui indique qu'on y vendoit des boissons chaudes. Pour rendre ce lieu plus agréable à ceux qui s'y arrêtoient, on l'avoit orné de bancs *c* et d'une treille supportée par des colonnes. Les deux trous carrés marqués *d* avoient été pratiqués dans le trottoir pour recevoir les deux pieds de vigne dont le feuillage ombrageoit l'entrée de ce thermopole. Ce portique et ces boutiques appartiennent à une habitation, n° 25, déterrée en 1764, et recouverte depuis [4]. Elle est ordinairement appelée maison de Cicéron. Cette dénomination me paroît hasardée : Cicéron avoit bien à Pompei une maison de plaisance qu'il affectionnoit beaucoup, et où il composa en grande partie ses traités des Offices, de la Divination et de la Vieillesse ; mais elle devoit être plus éloignée de la ville. Il écrivoit lui-même à Atticus : *Je suis ici dans un endroit très agréable, mais surtout fort*

---

(1) Elles défendoient de dépasser certaine somme dans la construction des tombeaux, sous peine de payer, comme amende, une somme égale à l'excédant de la dépense fixée. (*Cicer. ad Attic. lib. XII, epist.* 25.)

(2) On y voit deux petits foyers externes qui indiquent que l'on y donnoit à manger. Presque toutes les hôtelleries aux environs de Naples ont encore de nos jours de petites cuisines pareilles sous des portiques où l'on prépare à manger pour le peuple et les voyageurs.

(3) On peut avoir une idée de leur décoration externe en examinant le pan de mur qui tient à l'hemicycle dans l'élévation donnée pl. XXXIII, fig. I. Le soubassement est peint en rouge, et l'interstice des refends en bleu.

(4) J'ai déja dit que, dans les premiers temps, l'on recouvroit les monuments fouillés, après avoir enlevé ce qu'ils pouvoient offrir de précieux : ce fut don Francesco Larega, ingénieur chargé des travaux de Pompei, qui le premier entreprit de déblayer la ville entière, selon le système suivi jusqu'à ce jour. Je saisis cette occasion pour rendre à la mémoire de cet artiste le juste tribut de louanges et de reconnoissance qui lui est dû. Don Pietro Larega, héritier de la place et des talents de son frère, dirigea aussi les travaux de Pompei jusqu'à ces derniers temps. Il vient de mourir dans un âge assez avancé. Lié d'amitié avec lui, je dois à sa complaisance des renseignements intéressants et la communication des plans de tous les monuments recouverts, comme celui-ci, après avoir été fouillés.

*retiré; un homme qui compose y est à couvert des importuns.* (lib. XV, epist. 16). Or cette habitation-ci, placée aux portes de la ville, au bord de la grande route et tout proche du port, n'auroit pu lui offrir cette tranquillité qu'il vante plus d'une fois dans ses lettres, et il n'eût pu l'appeler un lieu retiré. Au surplus, elle est vaste, bien située : les décorations qui y furent trouvées font présumer qu'elle dut appartenir à quelqu'un des principaux habitants de Pompei.

On entroit par la porte *e* dans l'avant-cour *f* (*area*)[1] ou espèce de place en avant du logis. Un corridor *g* (*prothyron*) conduisoit de la porte du logis à la porte de l'atrium; à droite et à gauche de ce corridor étoient distribuées les dépendances, comme écuries, remises, etc. Autour de l'atrium *h* devoient être les pièces exigées dans la partie publique des habitations des anciens, et plus loin les appartemens *i* du maître et de sa famille, avec des terrasses *k* et des galeries *m* ayant vue sur la mer. A un étage plus bas est un portique *n* entourant un *xiste* ou promenoir planté d'arbres et de fleurs; au-dessus de ce portique on avoit pratiqué une terrasse qui existe encore, et d'où l'on jouissoit de la vue de la mer et de la campagne. Un escalier dérobé *o* conduisoit de l'habitation dans une cour assez vaste *p*, mais de forme irrégulière, qui communique avec une des extrémités du portique. Cette cour ne renferme rien d'intéressant que des bassins *q* en maçonnerie, destinés sans doute à une buanderie ou à quelque fabrication grossière. On y a trouvé beaucoup d'amphores d'une assez grande dimension. A côté de l'entrée de la maison est une citerne ronde *r* qui recevoit les eaux pluviales et les conservoit pour le service des boutiques.

En face du portique de cet édifice on voit l'*hemicycle* n° 26 et divers tombeaux inconnus 27, 28, 29, 30, 31, 32, 33. Enfin, vers la ville, à main droite, on trouve encore l'*hemicycle* de Mamia 34, un tombeau cru long-temps celui de cette prêtresse 35, un autre tombeau ruiné 36, un *hemicycle* sans inscription 37, puis l'*ædicula* 38, dédiée aux divinités protectrices des chemins. (*Viales Dii.*)

La porte de la ville 39, une partie des remparts 40, et quelques maisons 41, indiquent le commencement de la cité.

---

(1) Voyez encore pour les dénominations antiques l'essai sur les habitations des anciens placé en tête du second volume.

# EXPLICATION

## DES VIGNETTES ET FLEURONS

### DE LA PREMIÈRE PARTIE.

Vignette page 3. Mosaïque placée sur le seuil d'une porte. On en trouve plusieurs semblables à l'entrée de différentes maisons de Pompei.

Fleuron page 6. Une antefixe [1] en terre cuite représentant la tête de la déesse *Roma*.

Vignette page 7. Elle contient trois sujets : celui du milieu représente une éruption qui commença le 10 septembre 1810, et dura cinq jours consécutifs. La lave dévasta les environs de *Bosco* et de *Torre dell'Annunziata*. Il tomba une grande quantité de cendres dans Pompei même (*voyez la notice historique, page* 17). Les deux sujets à droite et à gauche contiennent, au milieu d'un encadrement de fantaisie, la face et le revers d'une médaille de Naples.

Fleuron page 18. Une médaille de Brutium trouvée à Pompei [2]. Les ornements qui l'entourent sont d'invention.

---

(1) On appelle *antefixa* des tuiles d'une forme particulière et enrichies de quelque ornement, qui terminent le toit sur la façade et servent de couronnement à la corniche. Cette sorte de tuile fut inventée par *Dibutade*, selon Pline (*lib. XXXV, cap.* 12). Comme on les fit d'abord en terre cuite, elles conservèrent aussi le nom de *plasta*, même après que l'on en eût employé de bronze et de marbre.

(2) Il n'existe point de médailles de Pompei, et celles qu'on trouve journellement dans cette ville sont pour la plupart des médailles romaines.

Vignette page 21. Une peinture représentant un autel chargé de pommes de pin et d'une autre espèce de fruits. Aux deux côtés de l'autel sont des serpents, simulacres des génies du lieu, ou *lares*. On voit encore de petits oiseaux qui donnent la chasse à des mouches. Cette peinture étoit chez un boulanger, auprès du four : au-dessus d'elle on avoit représenté un sacrifice aux dieux lares ; mais ce morceau est tellement endommagé, qu'il m'a été impossible de le dessiner. Les sujets de cette peinture sont colorés de leurs couleurs naturelles sur un fond blanc.

Les ornements qui servent d'encadrement sont tous tirés de divers endroits de Pompei.

Fleuron page 24. Ce bas-relief, d'environ trois pieds de hauteur, a trait à l'invention des Cariatides. Vitruve rapporte (*lib. I, cap.* 1) que « Caria, ville du Péloponnèse, se ligua autrefois
« avec les Perses contre les Grecs ; mais ceux-ci s'étant par la victoire glorieusement délivrés de
« cette guerre, la déclarèrent unanimement aux Cariates. La citadelle de ces derniers ayant été
« prise, les hommes tués et la ville détruite, ils emmenèrent les femmes en esclavage, sans leur
« permettre de quitter leurs longs vêtements (*stolæ*) ni les autres ornements qu'avoient coutume
« de porter les matrones, afin qu'elles ne fussent point seulement menées une fois en triomphe,
« mais que, comme un exemple éternel de servitude et d'outrage, elles portassent aux yeux de
« tous la peine du crime de leur ville : d'où les architectes qui existoient alors imaginèrent de
« placer dans les édifices publics l'image des Cariatides en guise de supports, afin de transmettre
« à la postérité le souvenir de la faute et du châtiment des Cariates. »

L'inscription vient à l'appui de ce passage ; elle est ainsi conçue :

« Ce trophée a été élevé à la Grèce après la défaite des Cariates. »

Ce bas-relief, plein de grace et d'un travail excellent, pourroit bien être la copie de quelque monument plus considérable élevé à la victoire des Grecs, et dont la description ne nous seroit point parvenue.

Vignette page 25. Une peinture représentant des sphinx. Elle fut découverte dans le prolongement de la rue par laquelle on arrive au temple d'Isis ; les ornements et les sphinx sont couleur d'or sur un fond noir.

Fleuron page 29. Ce fragment représentoit un griffon aux prises avec un serpent. Depuis long-temps je m'étois proposé de le dessiner. Quel fut mon chagrin, le jour où je voulus effectuer ma résolution, en voyant que des curieux avoient dégradé cette peinture et enlevé ou détruit le serpent ! J'ai indiqué les trois couches d'enduit qui revêtent le mur, et dont la dernière est un stuc très fin sur lequel est appliquée la peinture.

Vignette page 31. Une inscription appartenant à un tombeau donné pl. IV, fig. VIII et IX.

Une borne funèbre ou *columella* placée dans un *sepulcretum* [1]. Elle porte cette inscription :

        IVNONI.
        TYCHES. IVLIAE. [2]
        AVGVSTAE. VENER.

Elle a été expliquée de plusieurs manières différentes. M. de Clarac l'a traduite ainsi : *Consacrée à Junon protectrice de Julia Tyche, et à Vénus Auguste.* D'autres l'ont interprétée de cette manière : *Dédiée à Junon par Tyche Veneria de Julia Augusta, etc.* (Voyez *les dissert. imprimées dans le Journal de Rome du* 10 *janvier, et dans le Moniteur de Naples du* 7 *mai* 1814). Ces inter-

---

(1) Voyez le plan général pl. XXXVIII.
(2) C'est par une erreur du graveur que dans la vignette le mot TYCHES est écrit avec un i.

# DE LA PREMIERE PARTIE.

prétations ne sont point satisfaisantes; car il est bien évident qu'il ne s'agit point ici d'un monument votif, mais d'une sépulture.[1]

Fleuron page 52. Un griffon passant. Les ailes, la tête, le poitrail et les pattes de devant, sont couleur d'or, le reste du corps est couleur de bronze.

Vignette page 33. Cette peinture étoit placée à l'angle d'un carrefour formée par la voie consulaire et la rue A (pl. III). Au-devant du serpent il y avoit une brique scellée dans le mur, et sur laquelle on déposoit des offrandes, comme je l'ai indiqué. Ce serpent étoit le simulacre du génie qui présidoit à ce carrefour (*lar compitalis*). En 1813 les charretiers qui transportoient les terres des fouilles ont si souvent accroché l'angle du mur sur lequel étoit cette peinture, qu'ils l'ont fait écrouler, et ce morceau précieux n'existe plus.

Fleuron page 59. Ce fleuron donne l'inscription et un fragment du tombeau de Labéon (voyez page 58). On y a joint encore une autre inscription trouvée isolément: dans le fond on aperçoit l'élévation de la sépulture marquée *b* sur le plan (pl. XV.)

---

[1] Chez les anciens, chacun adoptoit une divinité familière; les hommes avoient des génies, et les femmes des Junons. (Voyez *Pline*, *lib. II, cap. 6*). Le nom de cette déesse se voit dans plusieurs inscriptions avec cette attribution. (Voyez *Fabretti, cap. II, 71, pag. 74*). Ainsi l'on pourroit traduire:

*Au génie, ou aux mânes de Tyche*, Veneria de Julie Auguste.

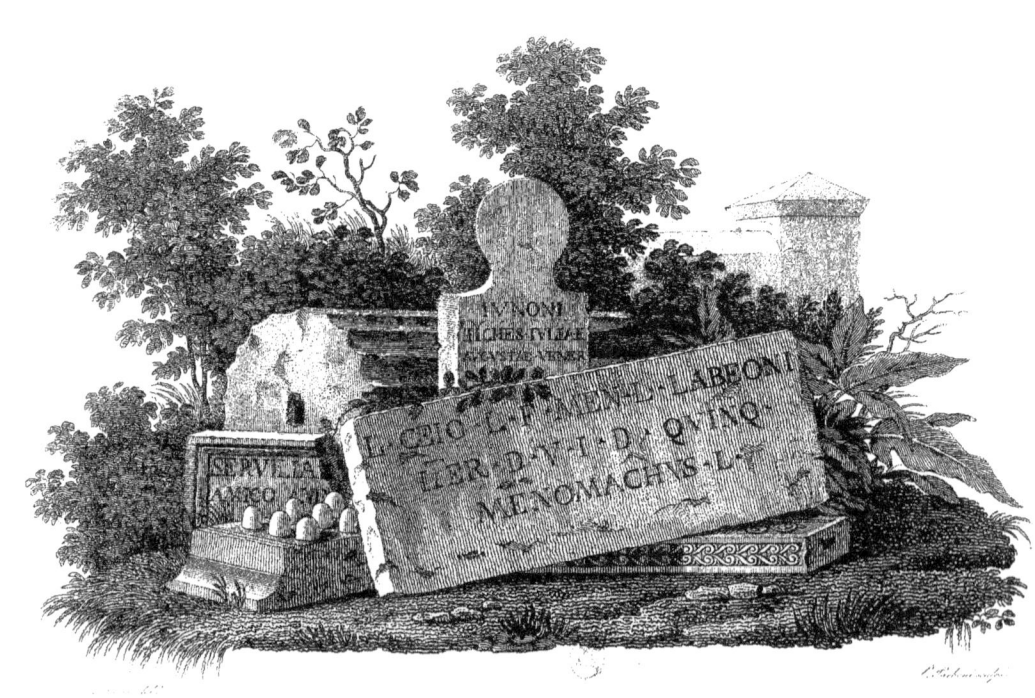

# TABLE DES PLANCHES

CONTENUES

## DANS LA PREMIERE PARTIE.[1]

| | | |
|---|---|---|
| Planche | I. Frontispice de la première partie : voyez pour l'explication, | PAGE 25 |
| | II. Vue de l'entrée de la ville, | Ibid. |
| | III. Plan de l'entrée de la ville, | 25, 26 et suiv. |
| | IV. Tombeaux de la famille *Arria*, | 26 |
| | V. Tombeau inconnu, | 27 |
| | VI. Fragments d'un tombeau, | Ibid. |
| | VII. Coupe sur la voie, détails, inscription de la sépulture de Mamia, | Ibid. |
| | VIII. Elévation et coupe du tombeau de Mamia, | 28 |
| | IX. Elévation restaurée et détails du tombeau de Mamia, | Ibid. |
| | X. Vue des ruines du tombeau de Mamia, | Ibid. |
| | — Détails de construction des murailles de la ville, | 29 |
| | XI. Vue, élévation, et coupe de la porte de la ville, | Ibid. |
| | XII. Plan, élévation et détails des tours et murailles de la ville dans leur état actuel, | 33 et suiv. |
| | XIII. Coupe et vue perspective d'une tour restaurée, | 37 |
| | XIV. Vue des nouvelles découvertes faites sur la voie dans le faubourg occidental, | Ibid. |
| | XV. Plan des tombeaux découverts en 1813, | 38 |
| | XVI. Deux tombeaux inconnus, | Ibid. |
| | XVII. Tombeau de Lucius Libella et de son fils. Inscription et détails, | 39 |
| | XVIII. Coupe sur la partie de la voie découverte en 1813, | Ibid. |
| | XIX. Tombeau inconnu ; élévation, coupe et détails, | Ibid. |
| | XX. *Triclinium* funèbre, | 40 |
| | XXI. Tombeau de Nevoleia Tyche et de Munatius, | 40 et suiv. |
| | XXII. Coupe et détails dudit tombeau, | Ibid. |
| | XXIII. *Sepulcretum* de la famille Nistacidia, | 42 |
| | XXIV. Tombeau de Calventius Quietus, | 44 |
| | XXV, XXVI, XXII. Détails et bas-reliefs dudit tombeau, | Ibid. et suiv. |
| | XXVIII. Tombeau rond, inconnu ; élévation, coupe, et détails, | 45 |
| | XXIX. Peintures et bas-reliefs dudit tombeau, | Ibid. |
| | XXX. Tombeau de Scaurus, élévation et coupe, | 46 |
| | XXXI. Inscription et bas-reliefs de ce tombeau, | 47 |
| | XXXII. Autres bas-reliefs dudit tombeau, | 48 et suiv. |
| | XXXIII. Plan, élévation et coupe de l'hemicycle couvert, | 51 |
| | XXXIV. Elévation en grand de cet hemicycle, | 52 |
| | XXXV. Plan de la porte du Sarnus, | Ibid. |
| | XXXVI. Elévation et coupe de cette porte, | 53 |
| | XXXVII. Vue des ruines de ladite porte, | Ibid. |
| | XXXVIII. Plan général du faubourg occidental de Pompei, | Ibid. |

(1) Le titre gravé, la carte géographique, et le petit plan général, sont considérés comme appartenant à l'introduction : c'est pourquoi ces planches ne sont point portées à la table de la première partie.

## ERRATA.

Page 23, ligne 35. *Lithostrolos*, lisez : *Lithostrotos*.

Page 27, ligne 5. *M. Arrius, affranchi, etc.* . . . . . lisez : *M. Arrius Diomedes, affranchi de J. . . . magistrat du bourg* Augustus felix, *près la ville, aux siens et à lui-même.*

*Fragments de peinture réunis.*

# OBSERVATIONS GÉNÉRALES
## SUR LES ÉDIFICES DE LA VILLE DE POMPEI.

Les monuments de Pompei appartiennent à l'architecture grecque; cependant on est forcé de convenir qu'elle ne s'y montre pas dans toute sa pureté primitive, quoique d'ailleurs les édifices de cette ville ne manquent point de simplicité, ni de noblesse, ni de grace. Les peuples divers qui l'ont habitée tour à tour ont dû y laisser des traces de leur passage, et l'influence qu'eut nécessairement la longue domination des Romains ne s'y fait quelquefois que trop sentir. Mais ces taches légères n'empêchent point qu'on n'y retrouve toujours la tradition de ce goût délicat et pur qui caractérise le génie de la Grèce.

Les édifices sont généralement d'une petite dimension; toutefois rien n'est omis de ce qui peut les rendre agréables ou commodes : une preuve même qu'ils devoient être parfaitement adaptés aux usages de ce temps, c'est la similitude de leur distribution. Quant à la décoration, elle est d'un goût tellement uniforme, qu'on seroit tenté de croire au premier moment que toute la ville fut ornée par les mêmes artistes, et sous la direction d'un seul homme.

En examinant les constructions, on y retrouve toutes celles dont parle Vitruve; mais les plus communes sont l'*Opus incertum*, et les constructions en briques.

Les pierres employées dans les édifices de Pompei sont de plusieurs espèces :

1°. Pierre de lave dure, d'un grain fin et susceptible de poli, de couleur plus ou moins grise, tachetée de points;

2°. Scories volcaniques et ferrugineuses;

3°. Tuf plus ou moins blanc, plus ou moins compact, mêlé de petits morceaux de vitrifications et de pierres ponces;

4°. Pierre ponce blanche, fine et compacte, ou grise et poreuse : c'est là sans doute l'espèce appelée par Vitruve *Pumex Pompejanus*;

5°. Piperno, pierre grise d'un grain rude, et assez dure;

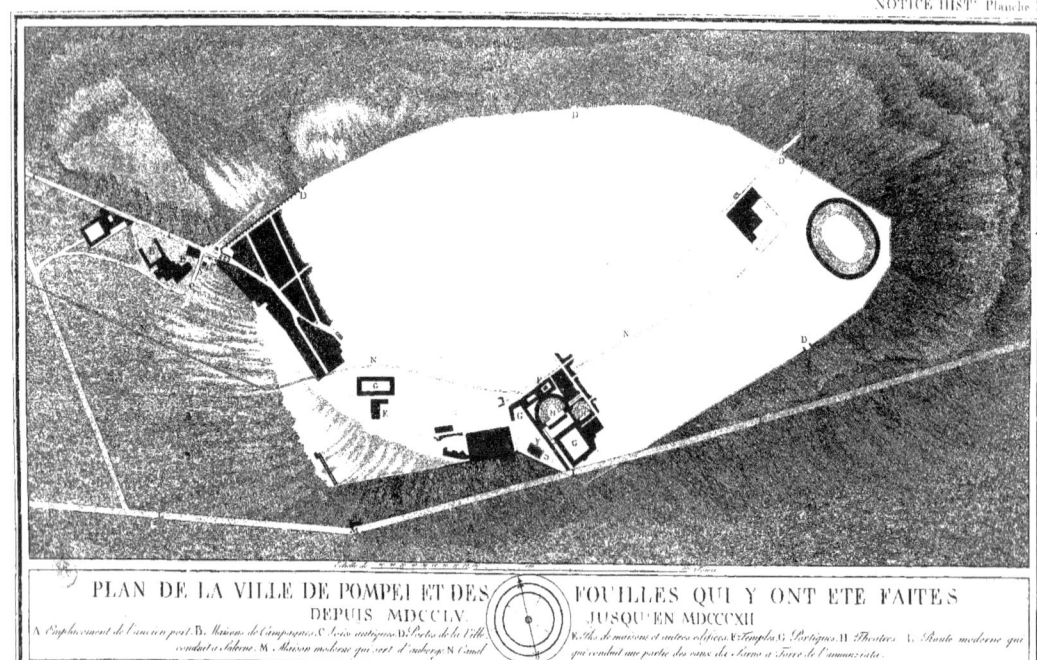

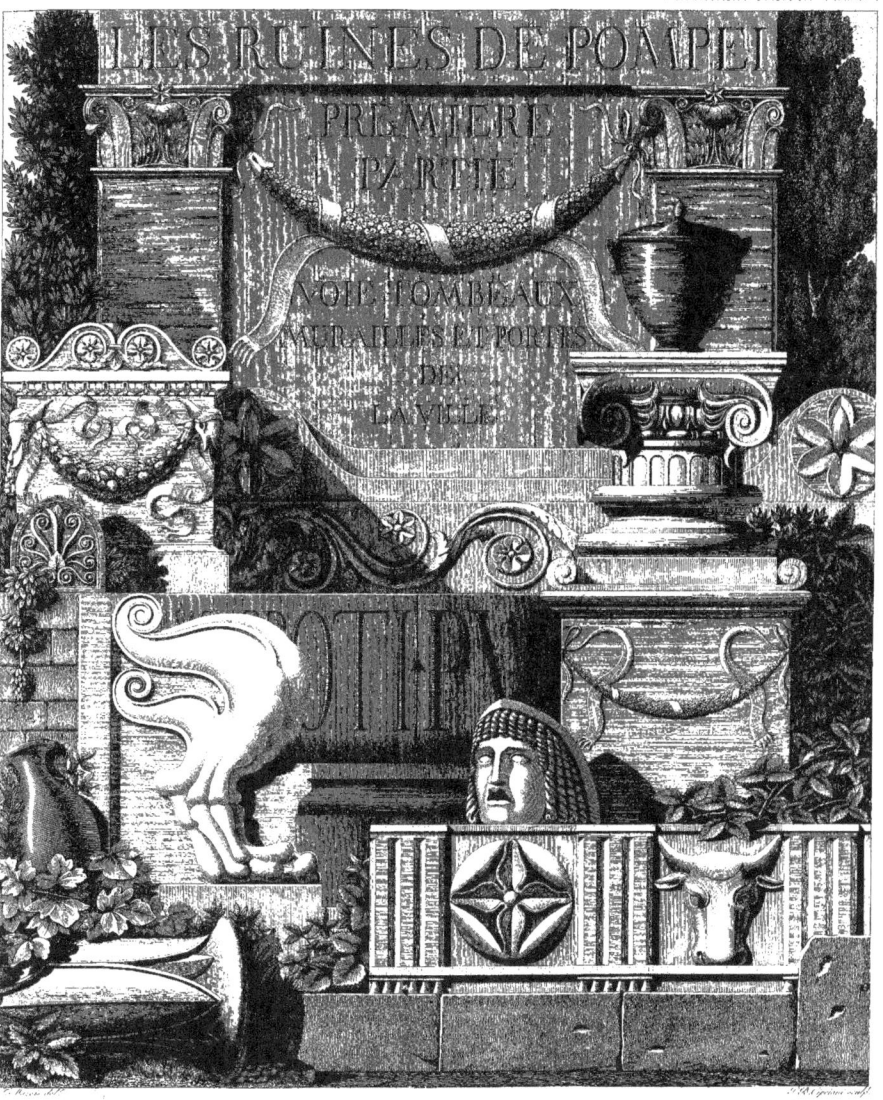

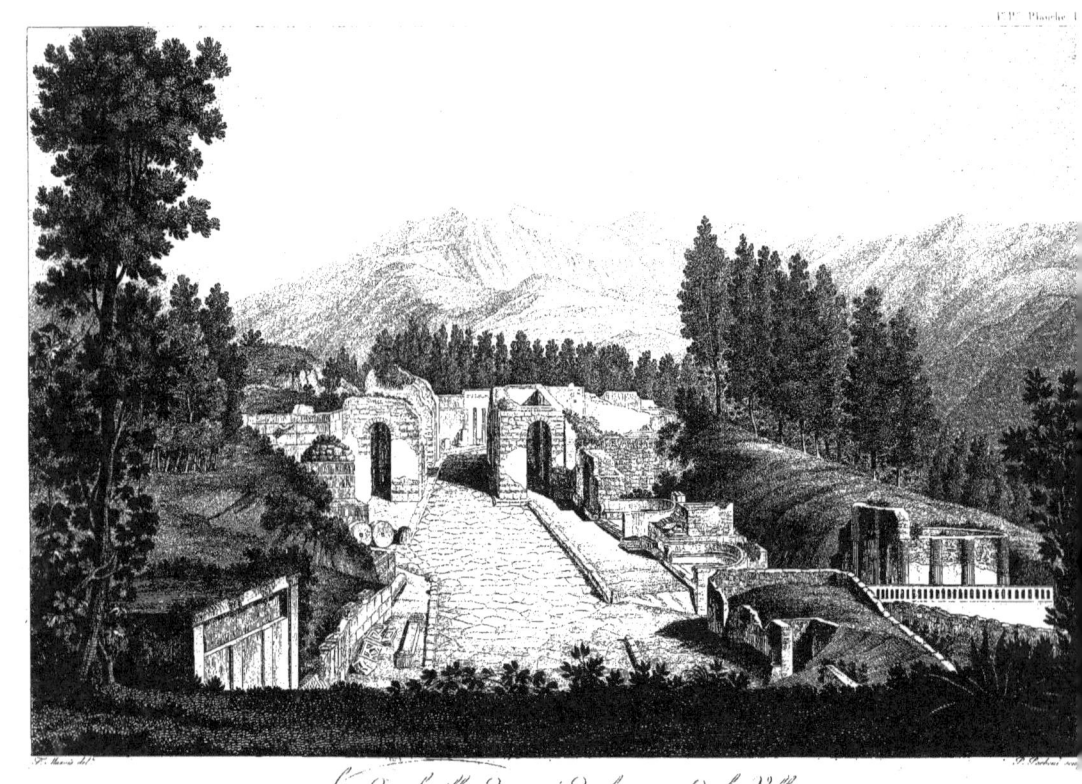

*Vue des fouilles du côté de la porte de la Ville*

1.<sup>re</sup> P.<sup>e</sup> Planche

Fig. IV.

ARRIAE · M · F
DIOMEDES · L · SIBI · SVIS

Fig. I.

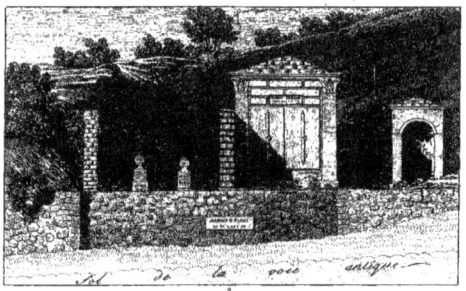

Fig. V.

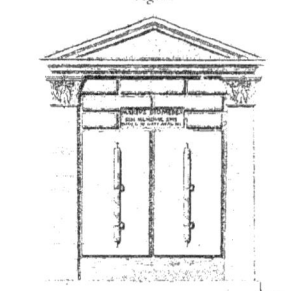

Fig. VIII.

Fig. IX.

Fig. VI.

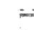
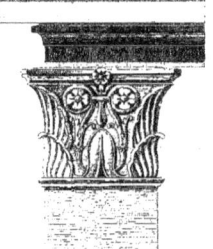

Fig. II.

ARRIAE · M · L
VIII

Fig. III.

M · ARRIO
PRIMOGENI ·

Fig. VII.

M · ARRIVS · I · L · DIOMEDES
SIBI · SVIS · MEMORIAE
MAGISTER · PAG · AVG · FELIC · SVBVRB

1.ʳᵉ P.ᵉ Planche V.

Fig. I.

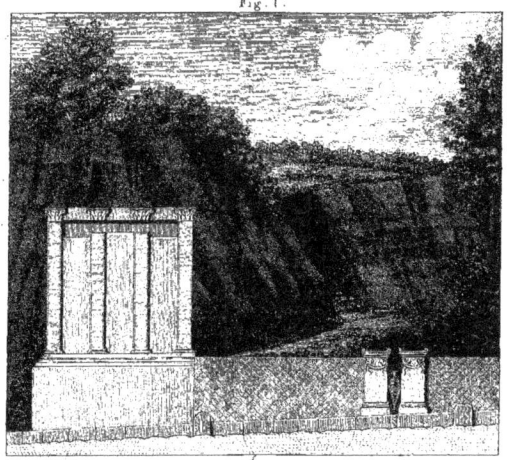

Échelle de

Fig. II.

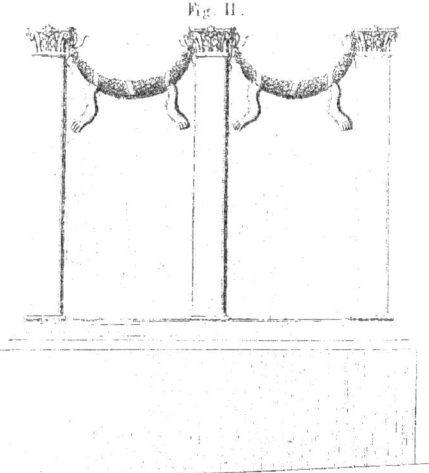

Échelle de

Fig. IV.

Fig. V.

Fig. III.

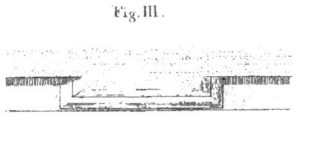

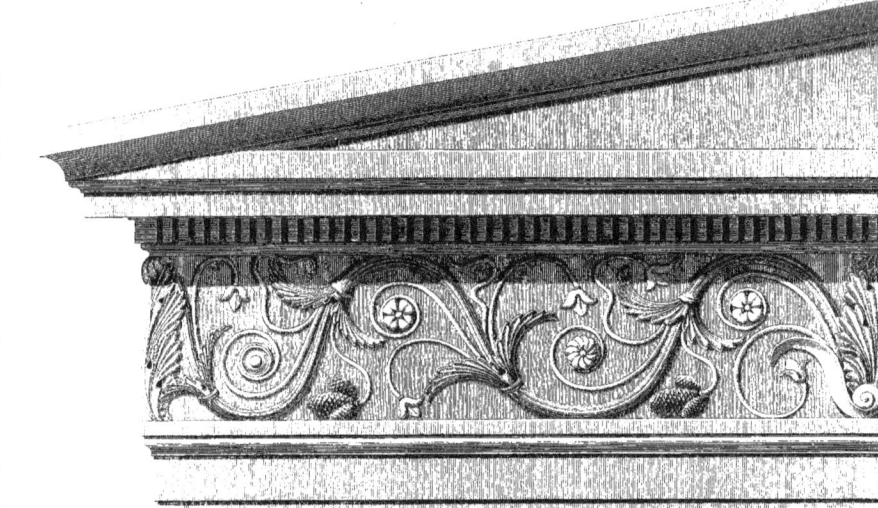

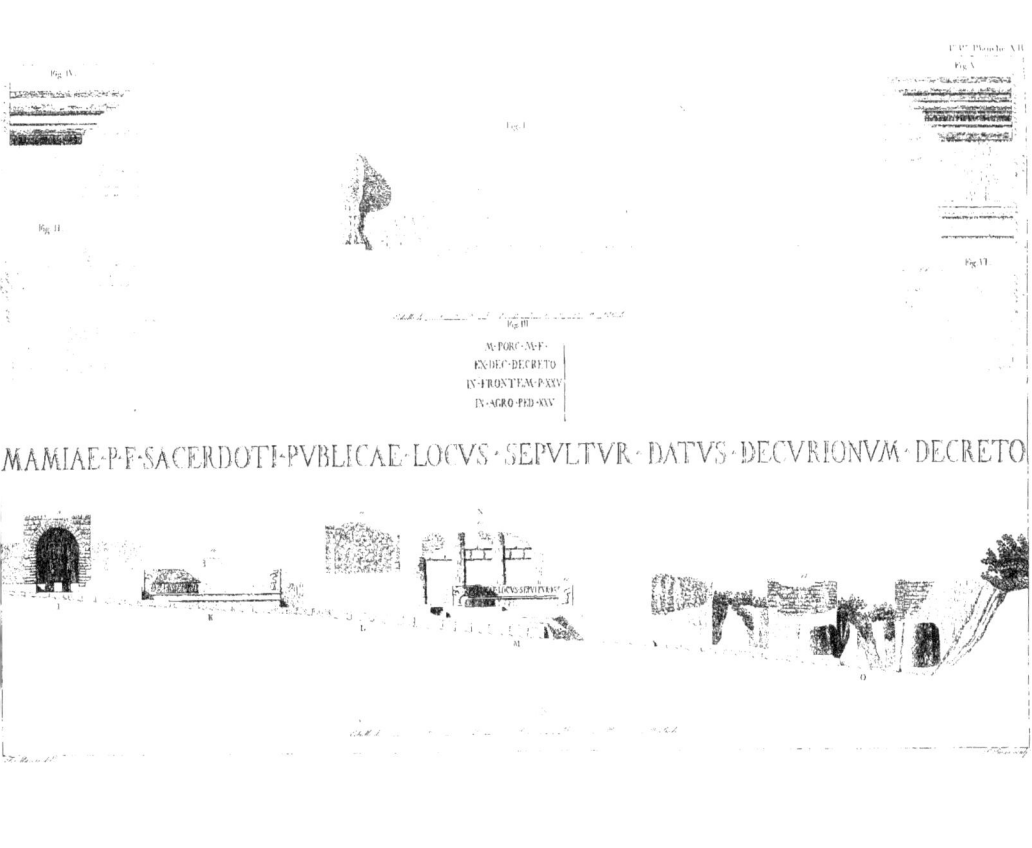

I.<sup>re</sup> P.<sup>ie</sup> Planche VIII

Fig. I.

Fig. II.

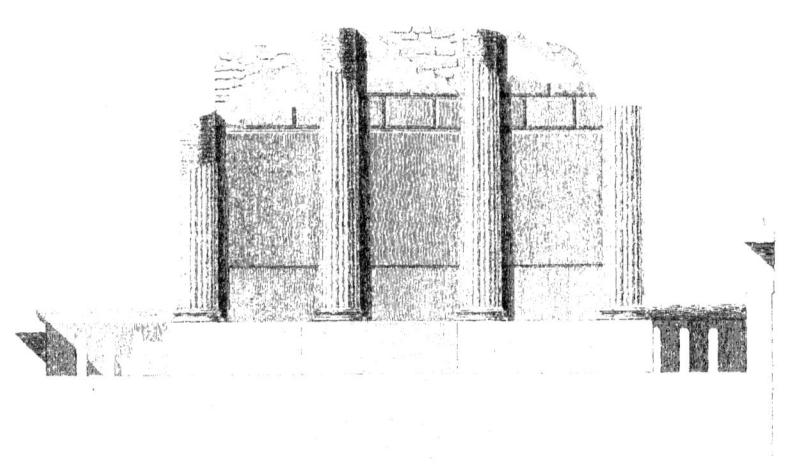

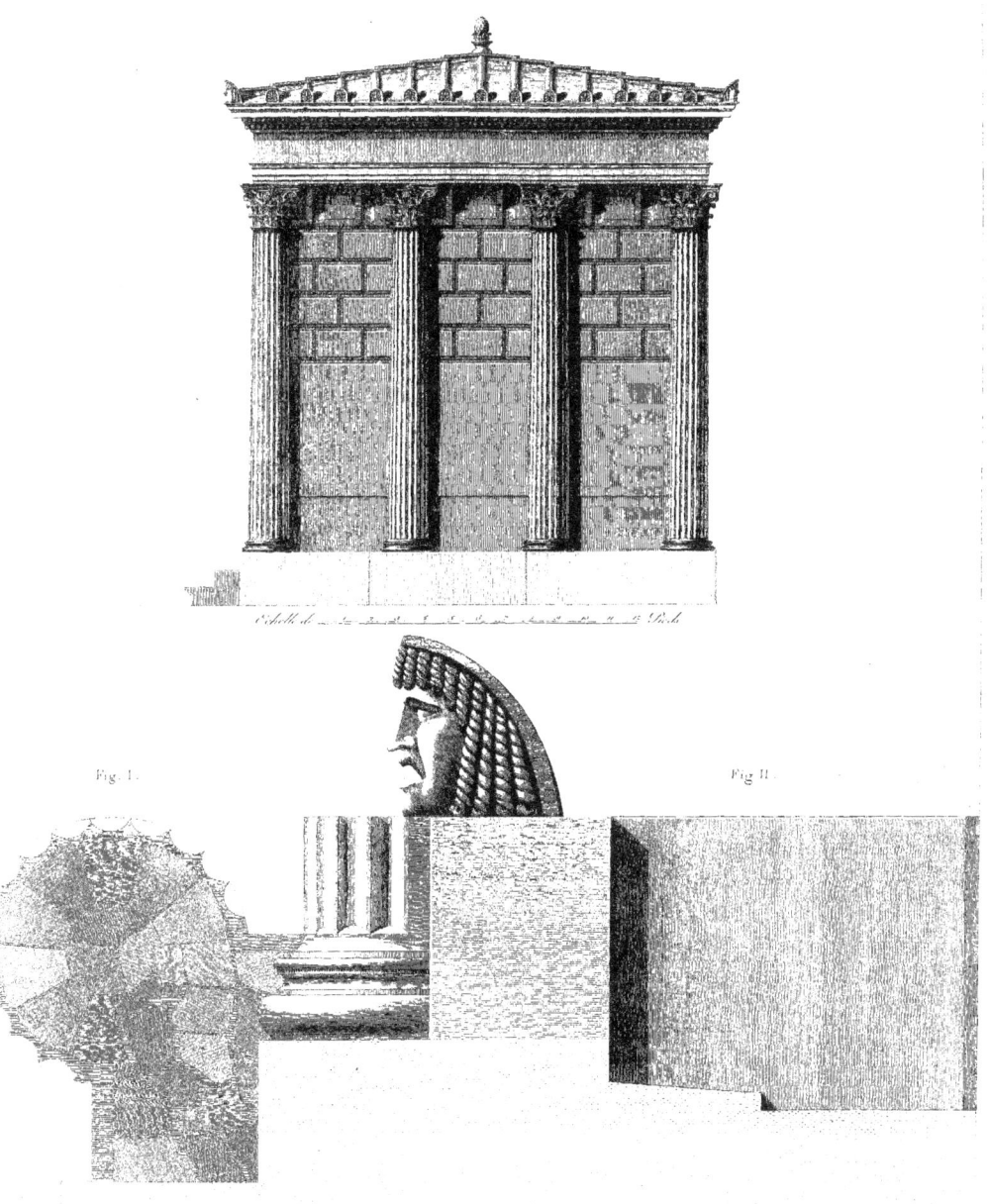

Fig. I.   Fig. II.

1.e P.e Planche

Fig. I.

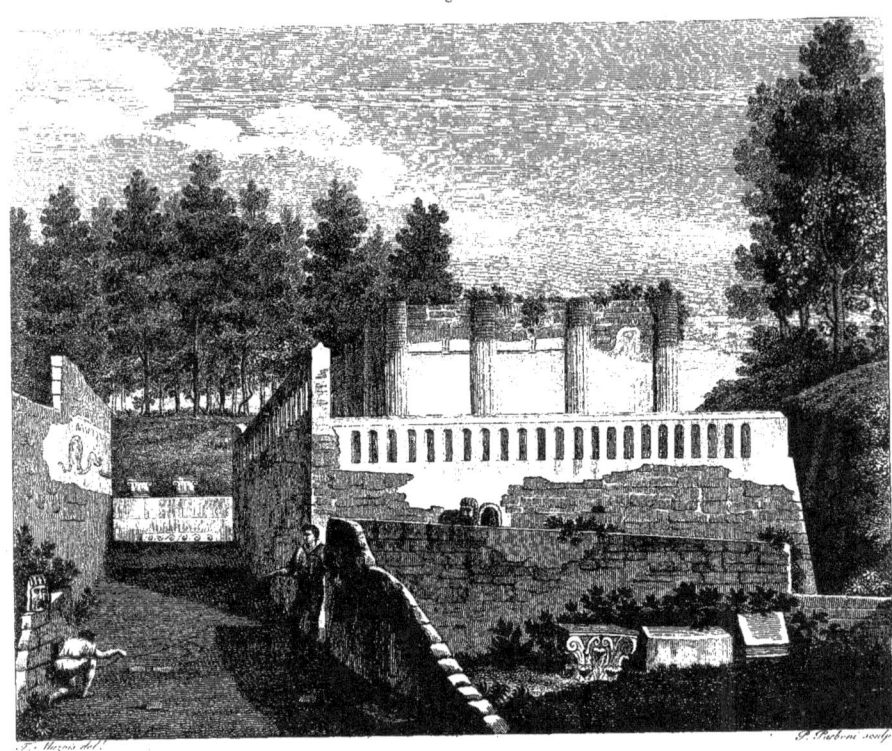

Fig. II.

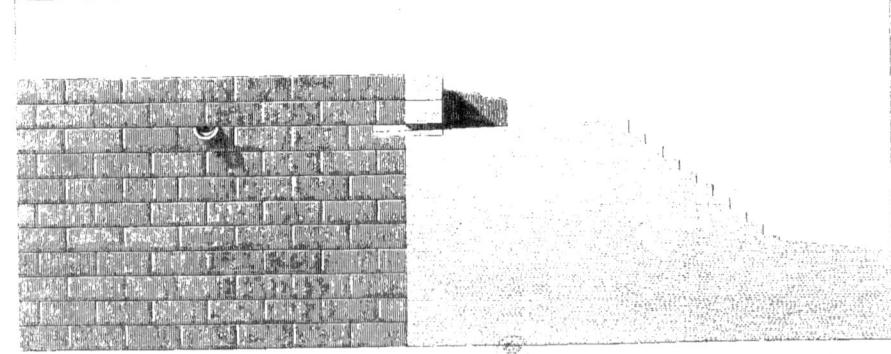

Echelle de

Planche XI.

Fig. I.

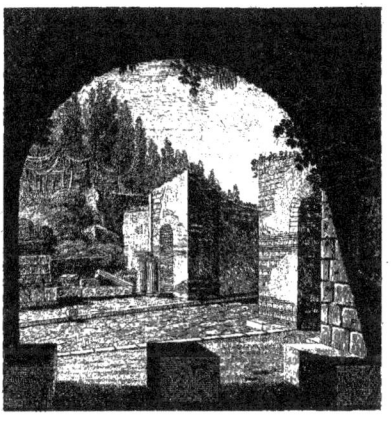

Fig. II.

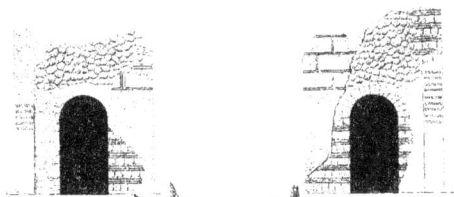

Fig. III.

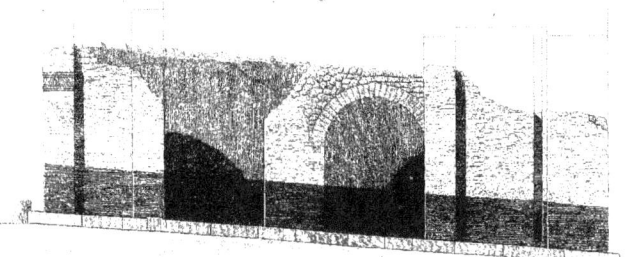

Planche XII

Fig. I.

Fig. II.    Fig. III.

Fig. IV.

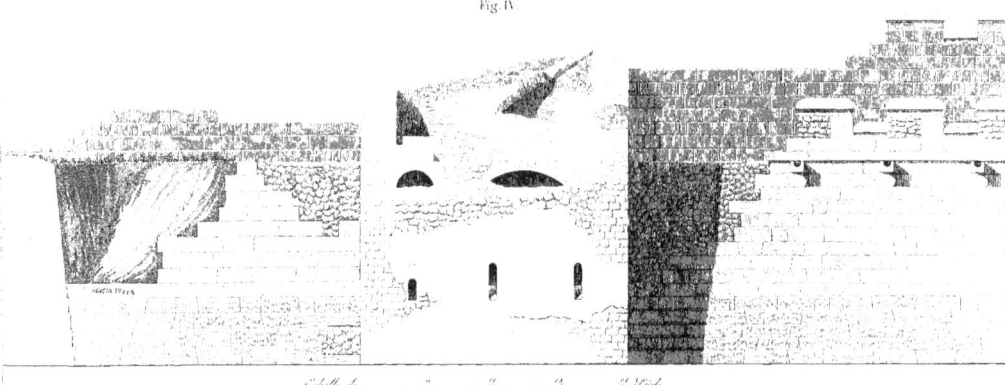

ΡΑVSIA IVLIA    ΚΟΛΛΙΑ    ΧΗΑΕΙΔΨΙΨ

Fig. V.

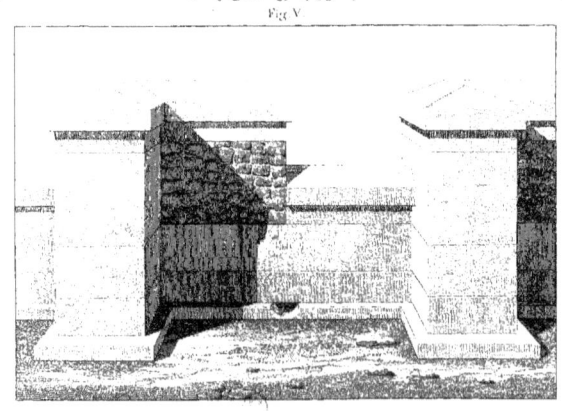

Fig. VI.    Fig. VII.

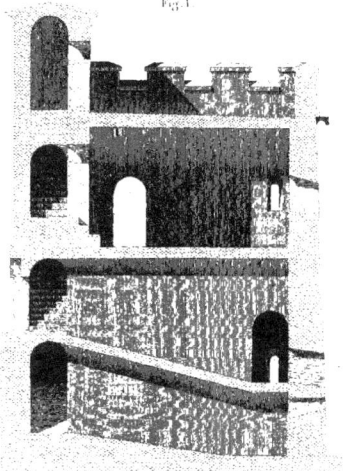

Fig. I

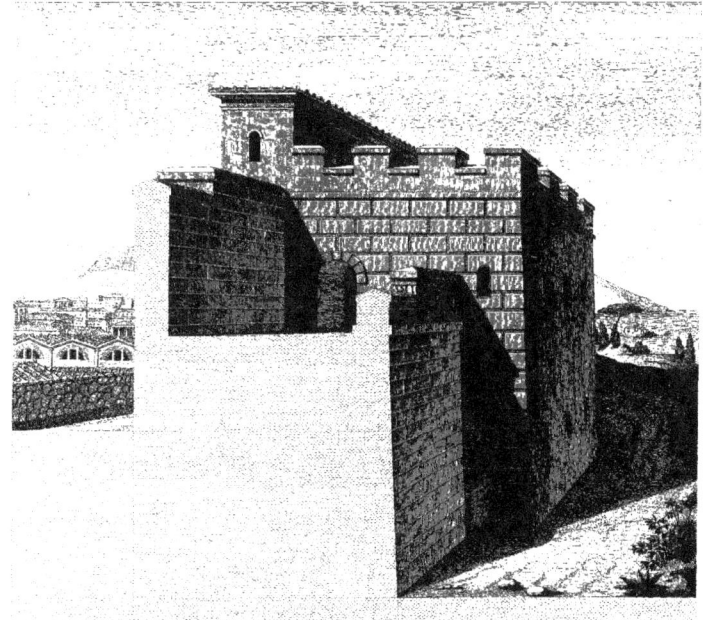

Fig. II

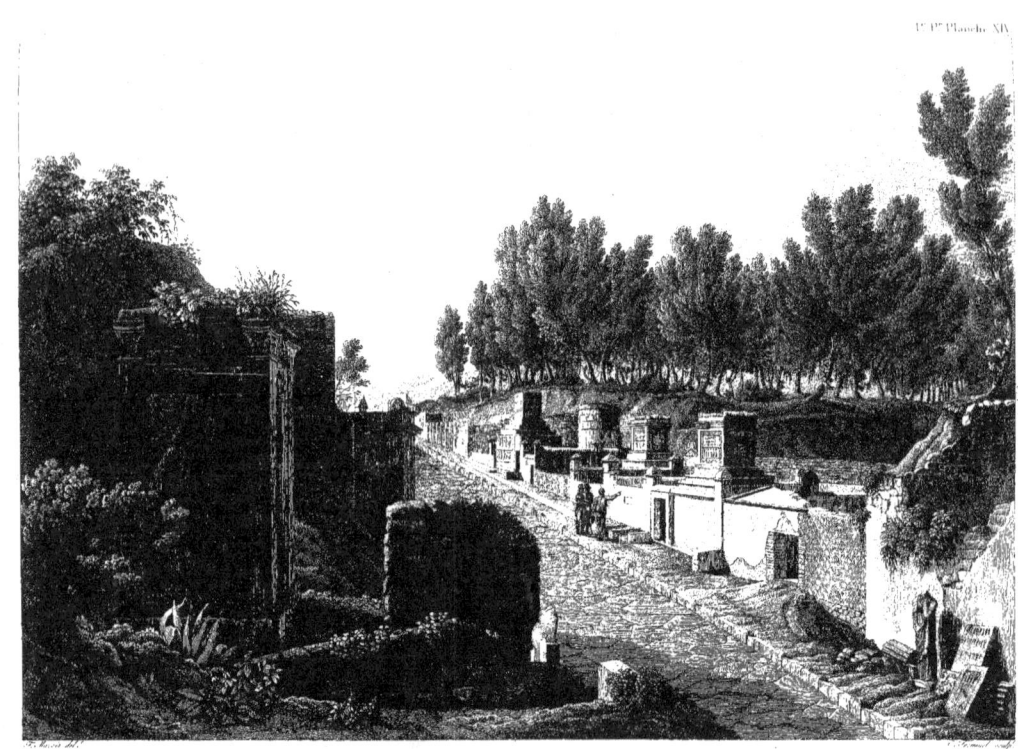

*Vue des nouvelles découvertes faites dans le faubourg occidental de Pompei.*

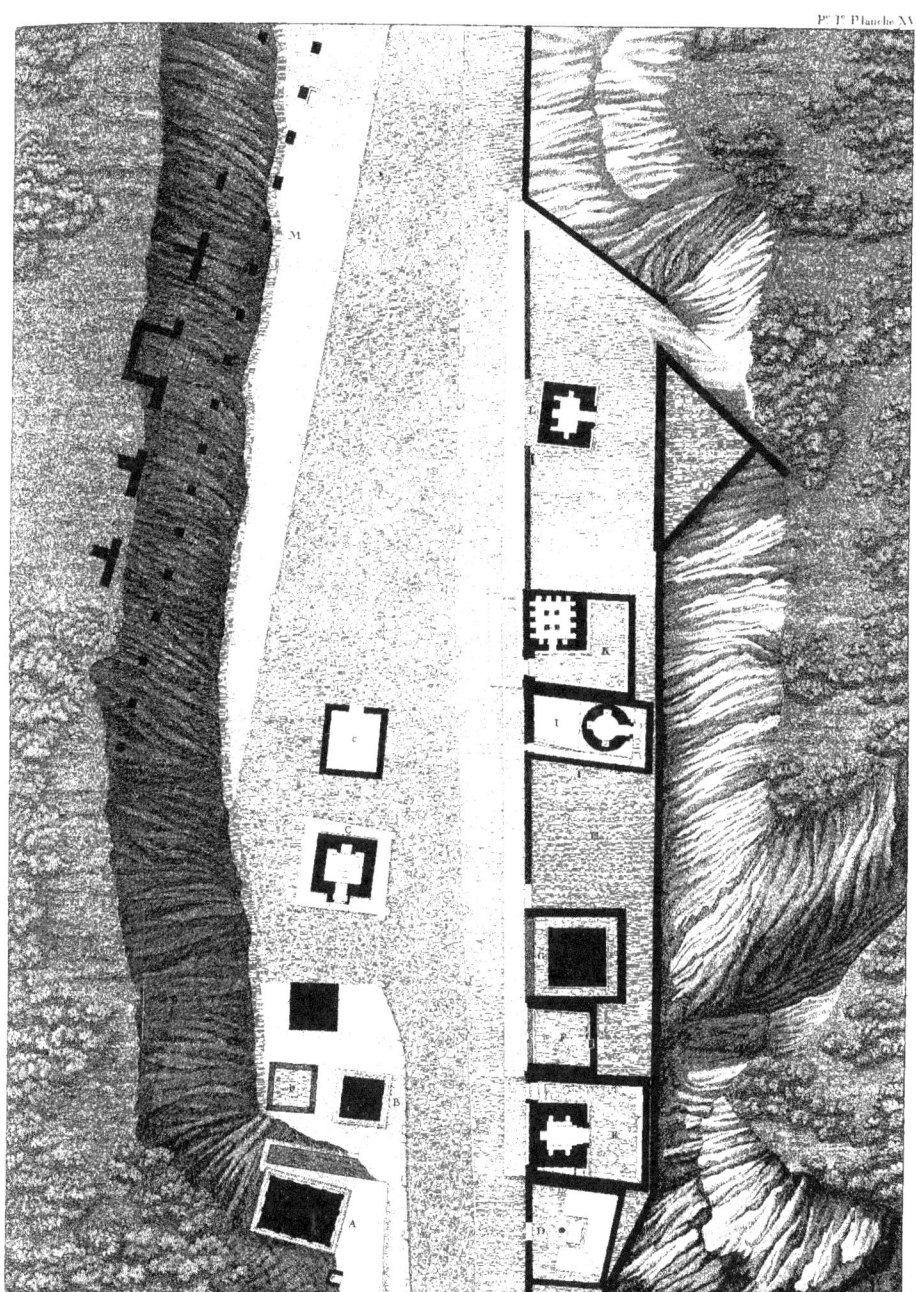

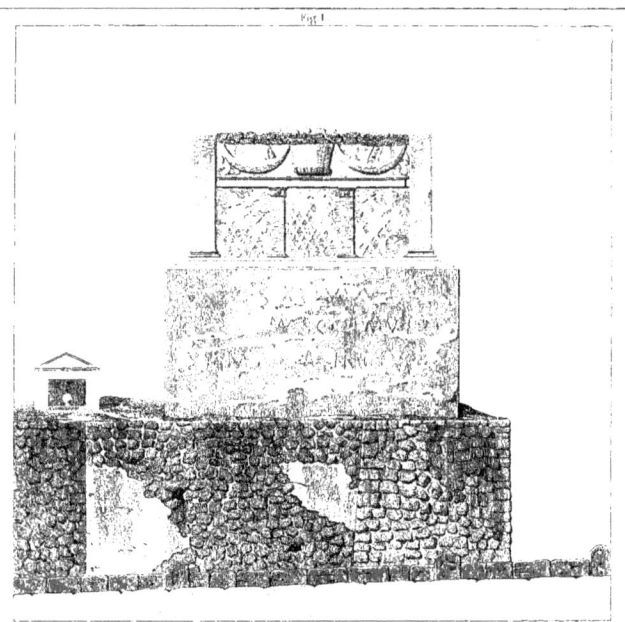

Fig. I

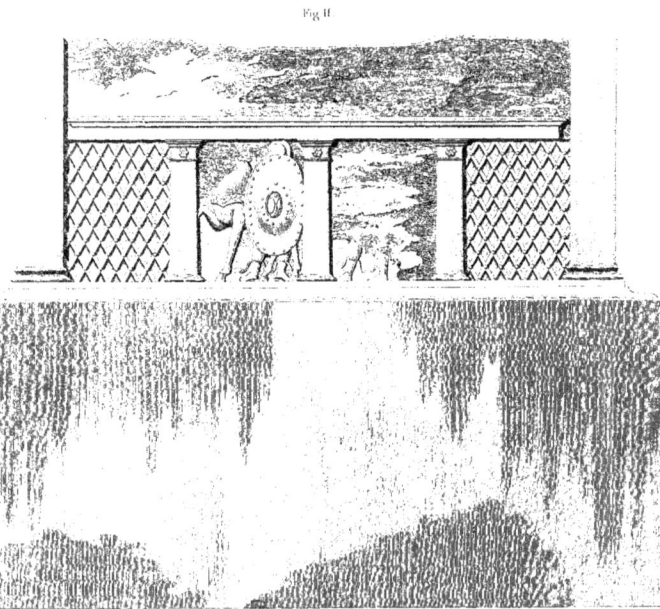

Fig. II

1.re P.e Planche XVII

Fig. I.

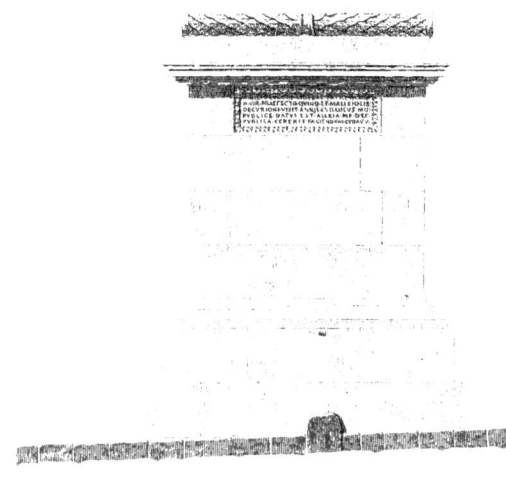

Fig. II.

M·ALLEIO·LVCCIO·LIBELLAE·PATRI·AEDILI
II VIR·PRAEFECTO·QVINQ·ET M·ALLEIO·LIBELLAE·F
DECVRIONI·VIXIT ANNIS·XVII·LOCVS·MONVMENTI
PVBLICE·DATVS·EST·ALLEIA·M·F·DECIMILLA·SACERDOS
PVBLICA·CERERIS·FACIENDVM·CVRAVIT·VIRO·ET·FILIO·

Fig. III.

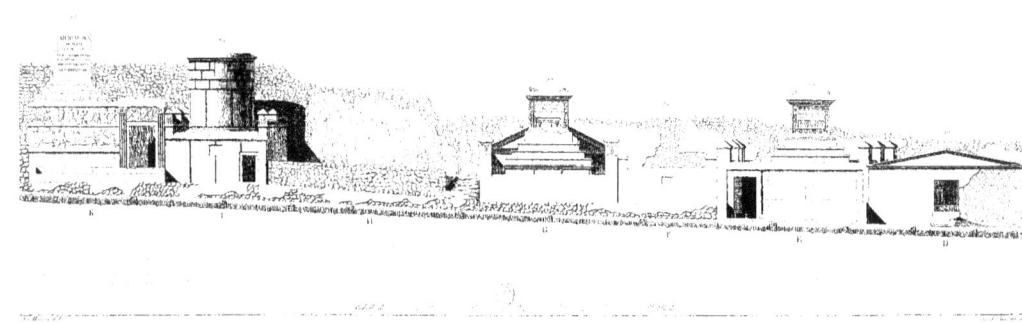

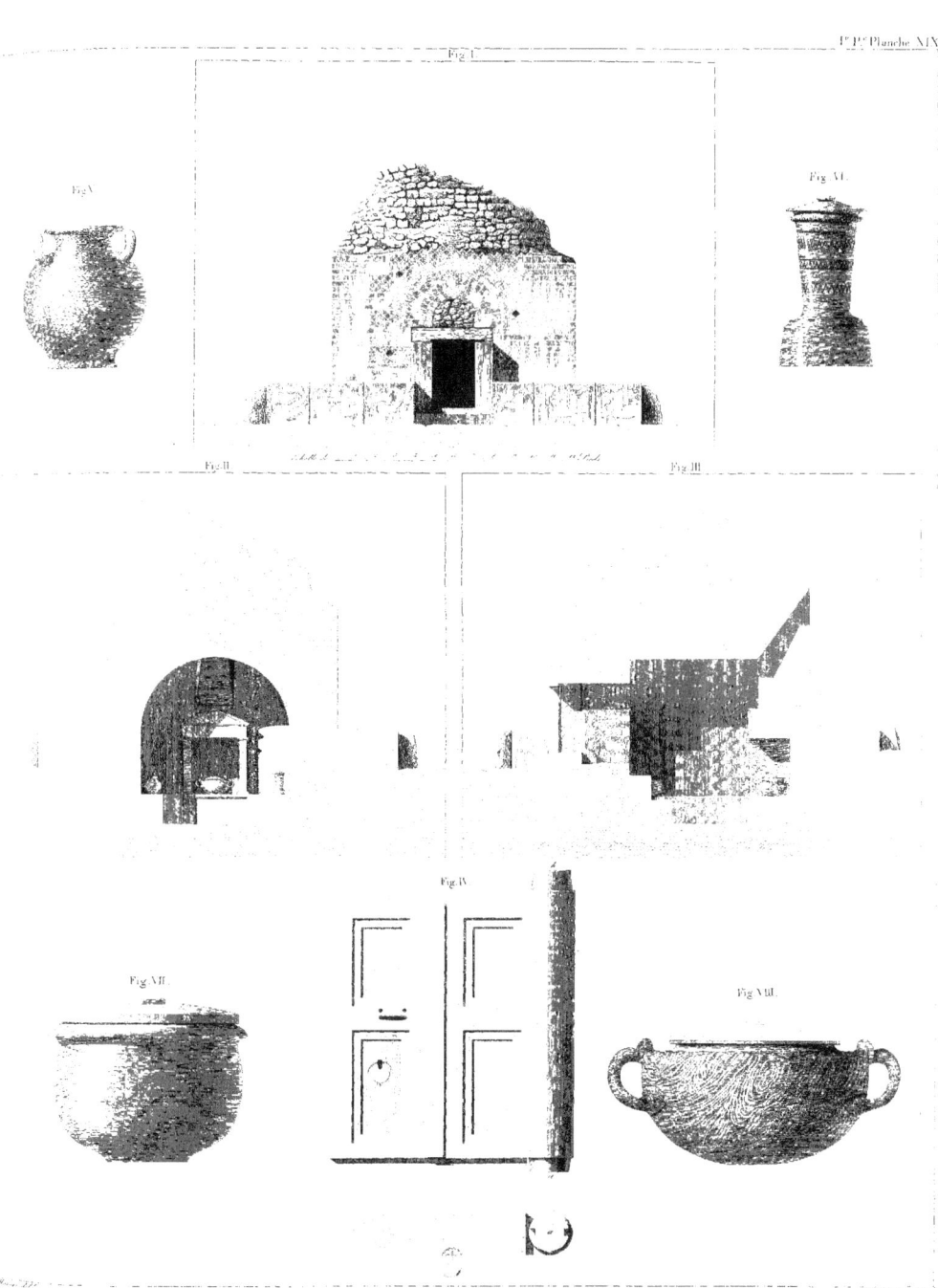

1.º P.º Planche XX.

Fig. I.

Fig. II.

Fig. III.

TRICLINIUM POUR LES REPAS FUNEBRES

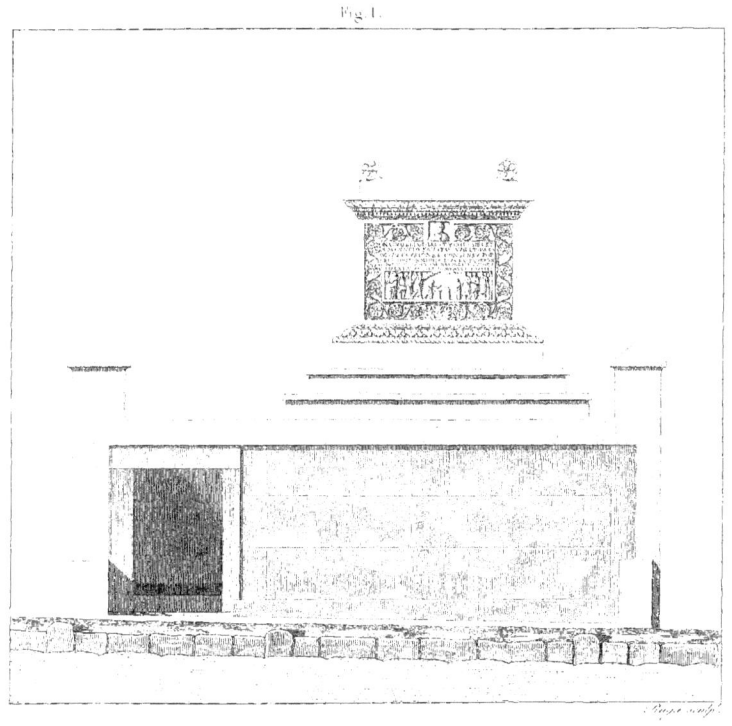

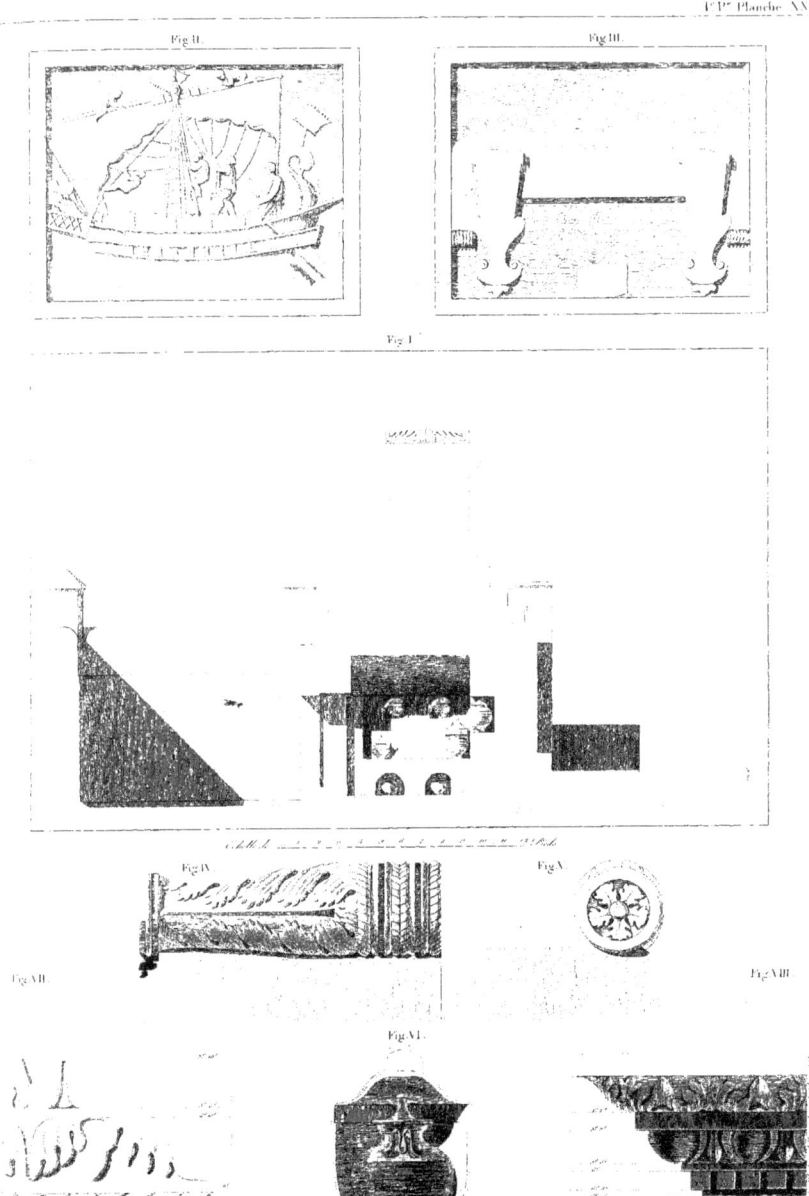

1.º P.e Planche XXIII

Fig. I.

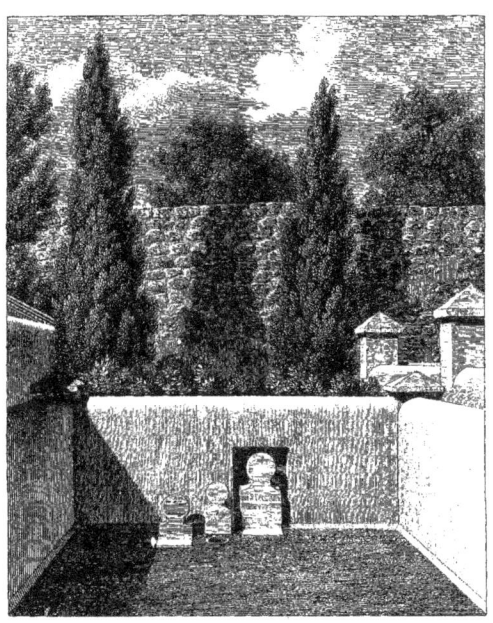

Fig. II.  Fig. III.  Fig. IV.

NISTACIDIVS    ISTACIDIAE
HELENVS PAG        SCAPIDI

Fig. V.

Planche XXI

Fig. 1.

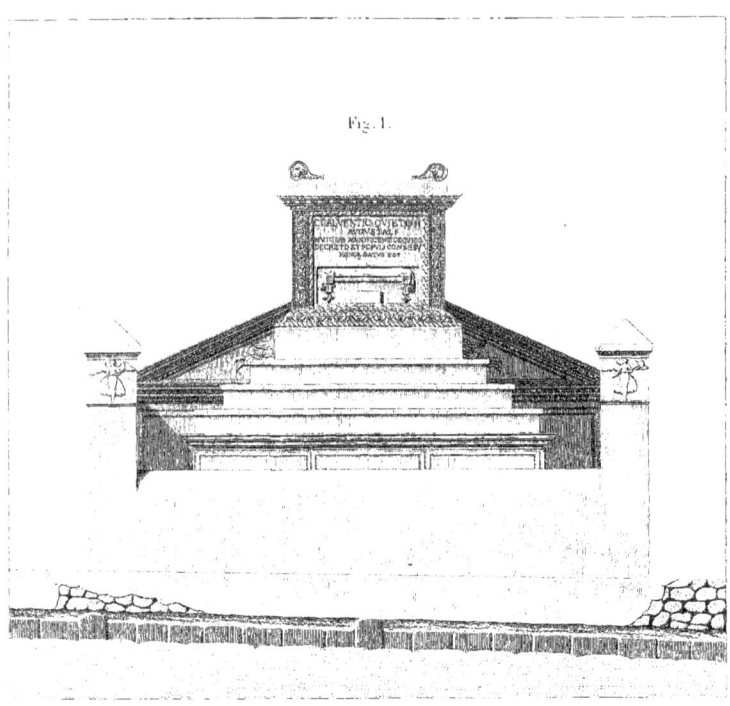

Fig. II.

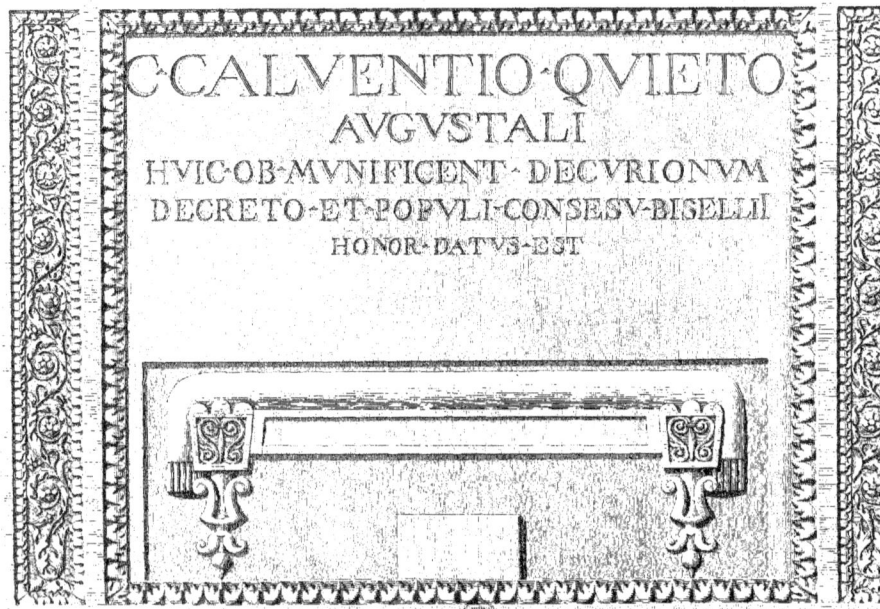

1.re P.e Planche XXV.

Fig. I.    Fig. II.

Fig. III.

Fig. IV.    Fig. V.

Fig. I.

Fig. II.

Fig. III.

Fig. IV.

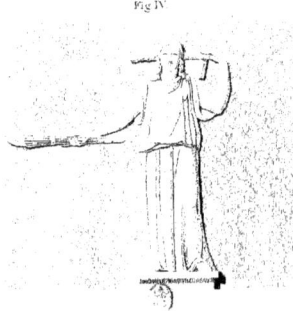

1.º P.º Planche XXVII.

Fig. I.

Fig. II.

Fig. III.

Fig. IV.

Fig. V.

Fig. VI.

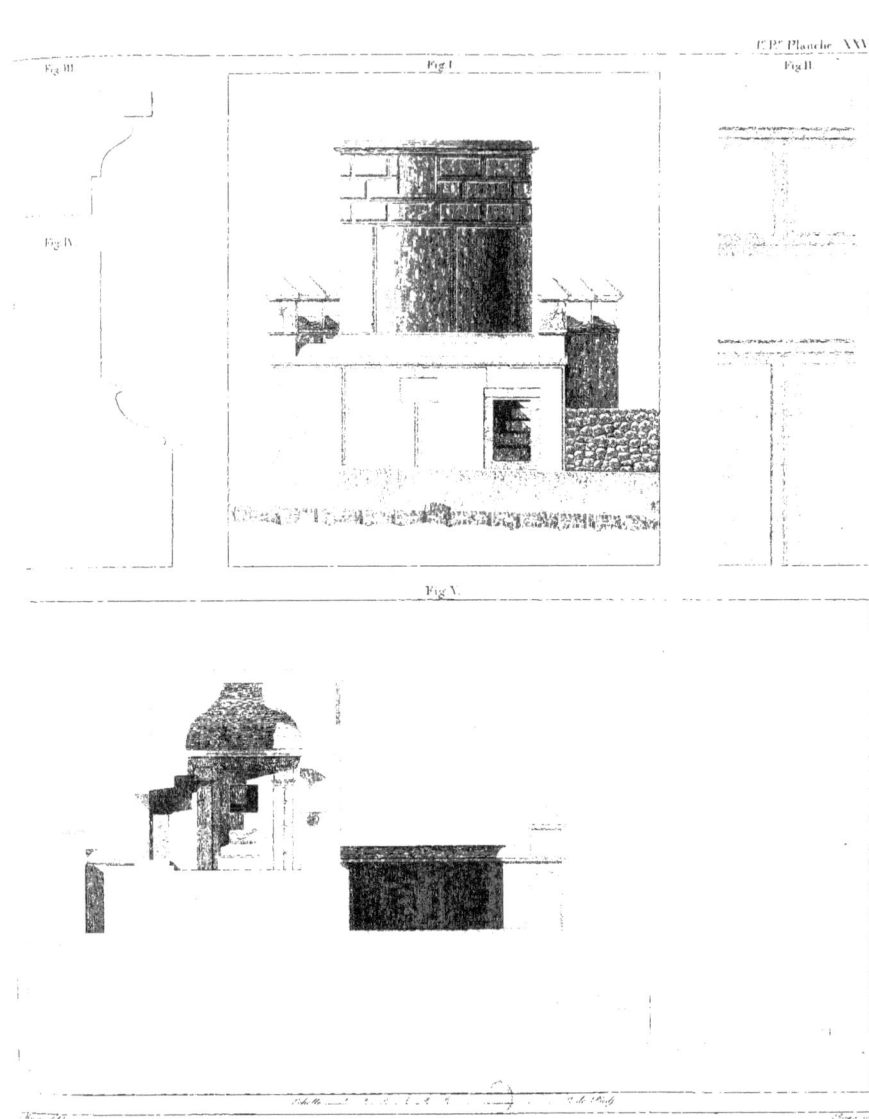

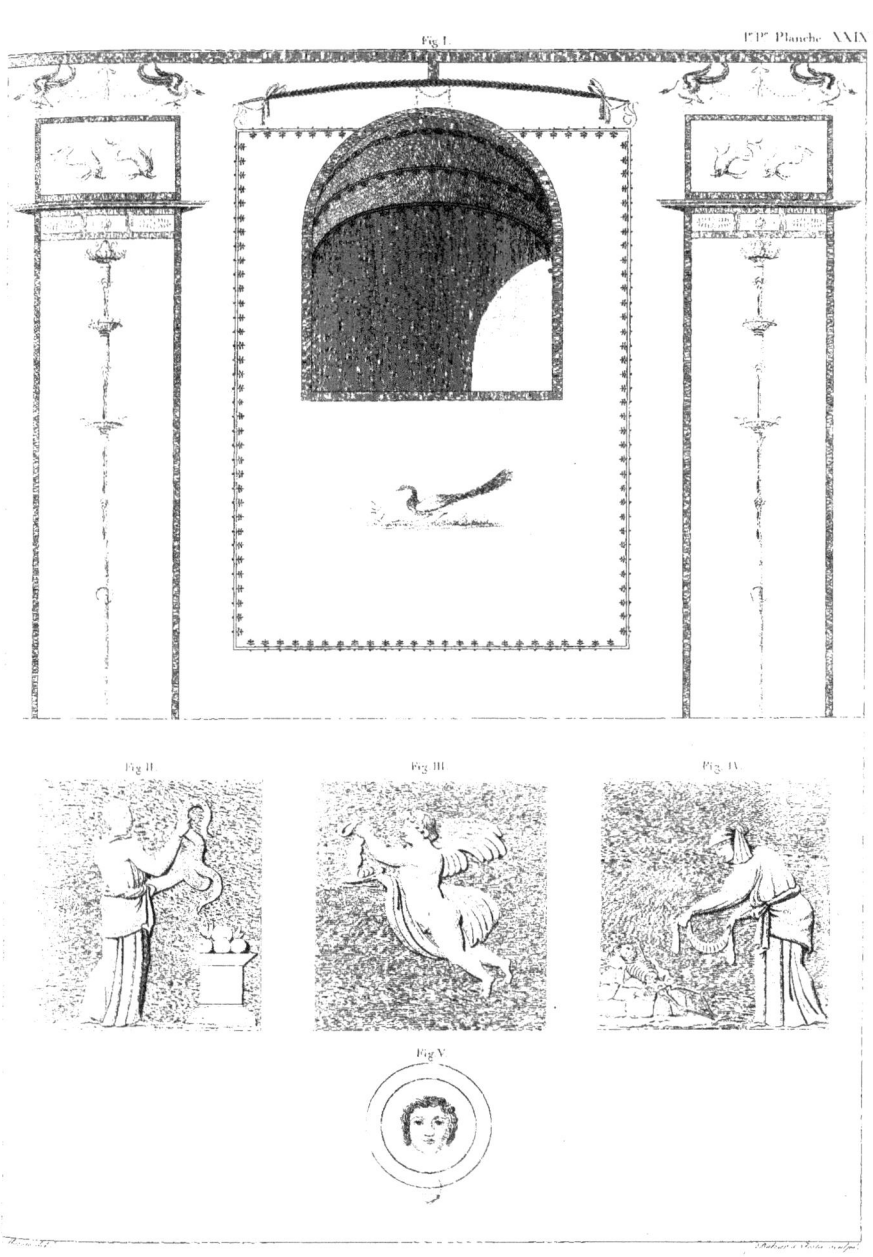

Fig. I.

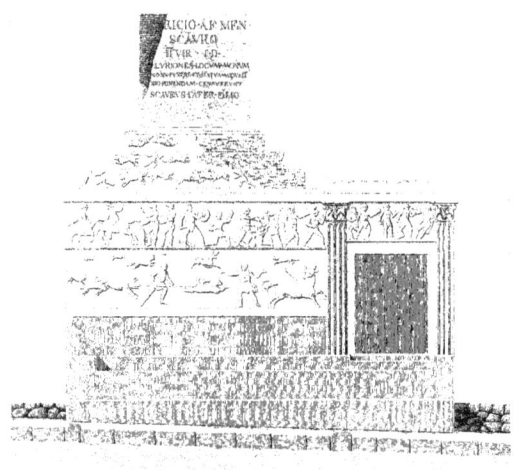

Fig. II.

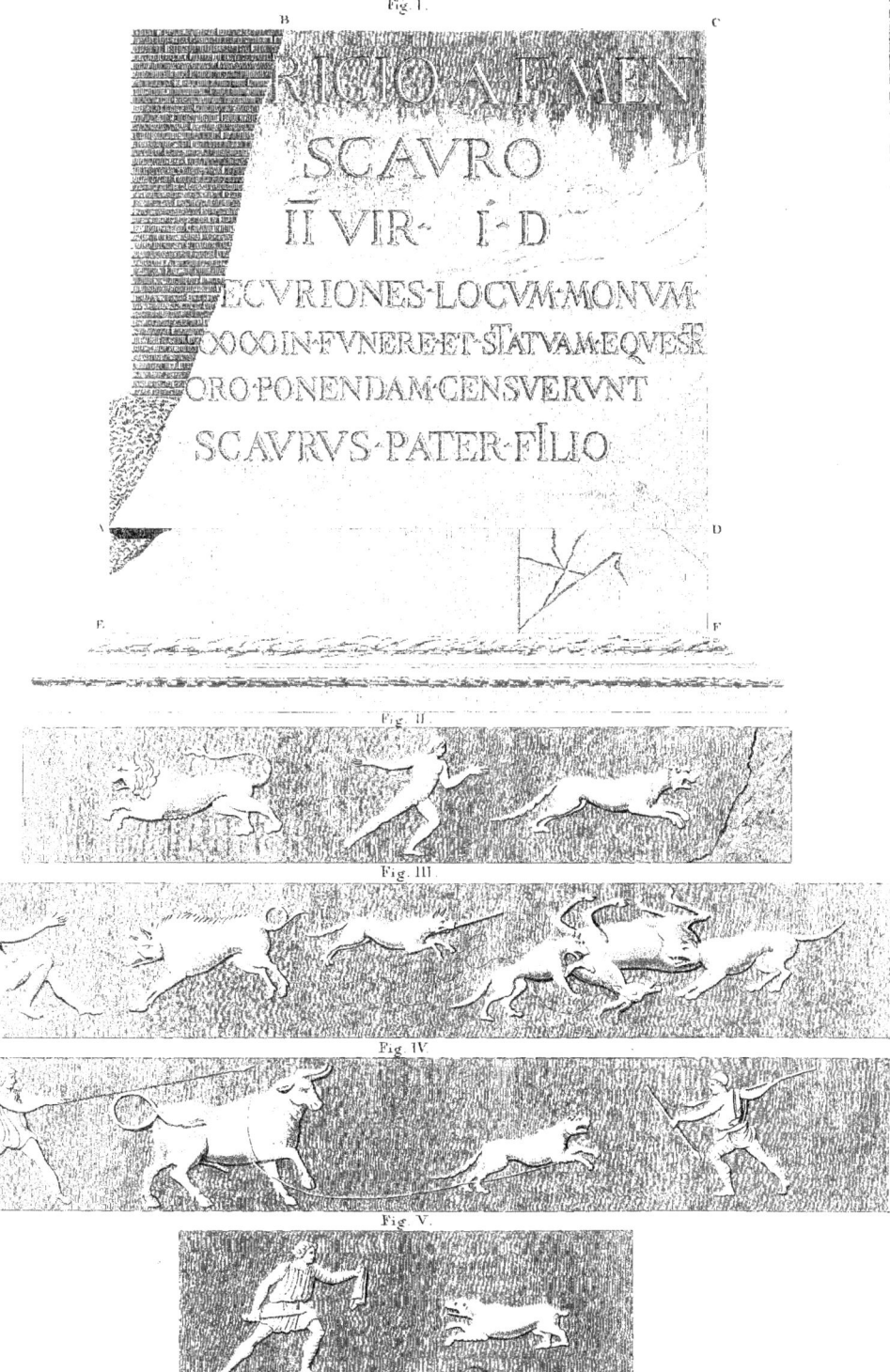

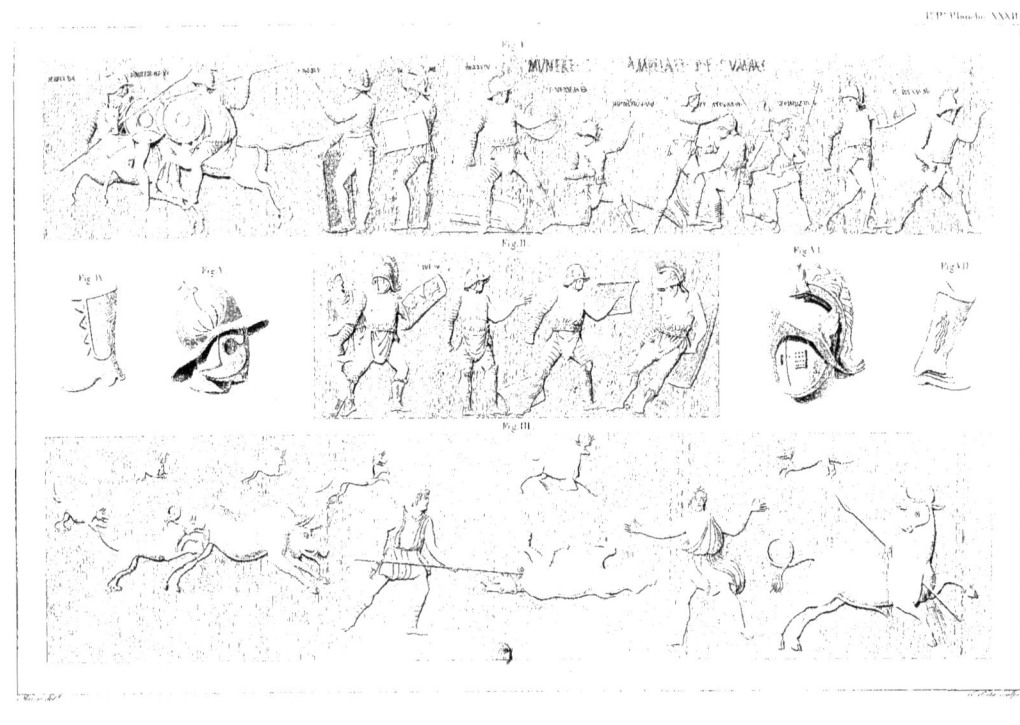

1.º P.º Planche XXXIII.

Fig. I.

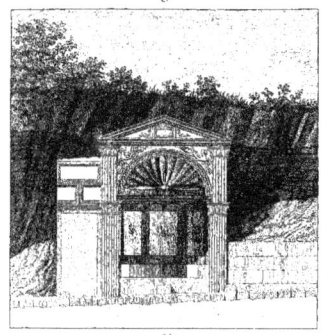

Fig. II.

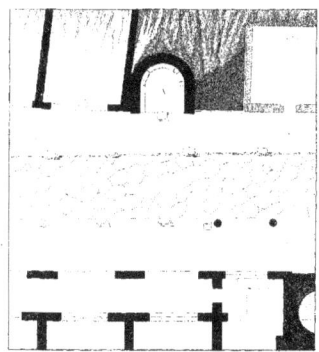

Échelle de Palm.

Fig. III.

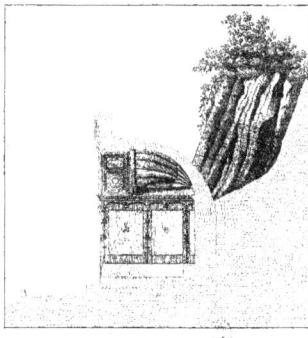

Échelle de Palm.

1.<sup>re</sup> P.<sup>ie</sup> Planche XXXI.

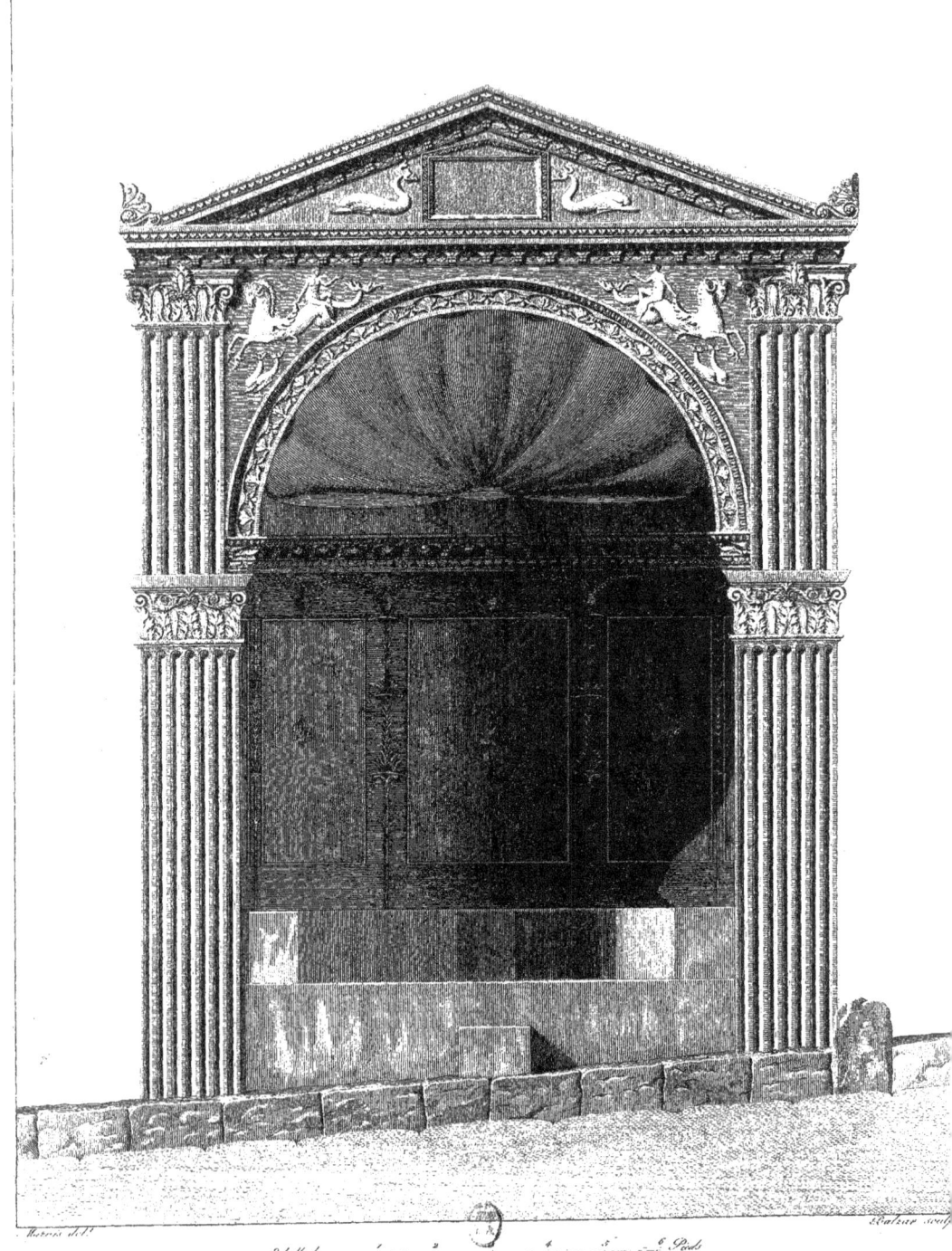

Echelle de 1 2 3 4 5 6 Pieds

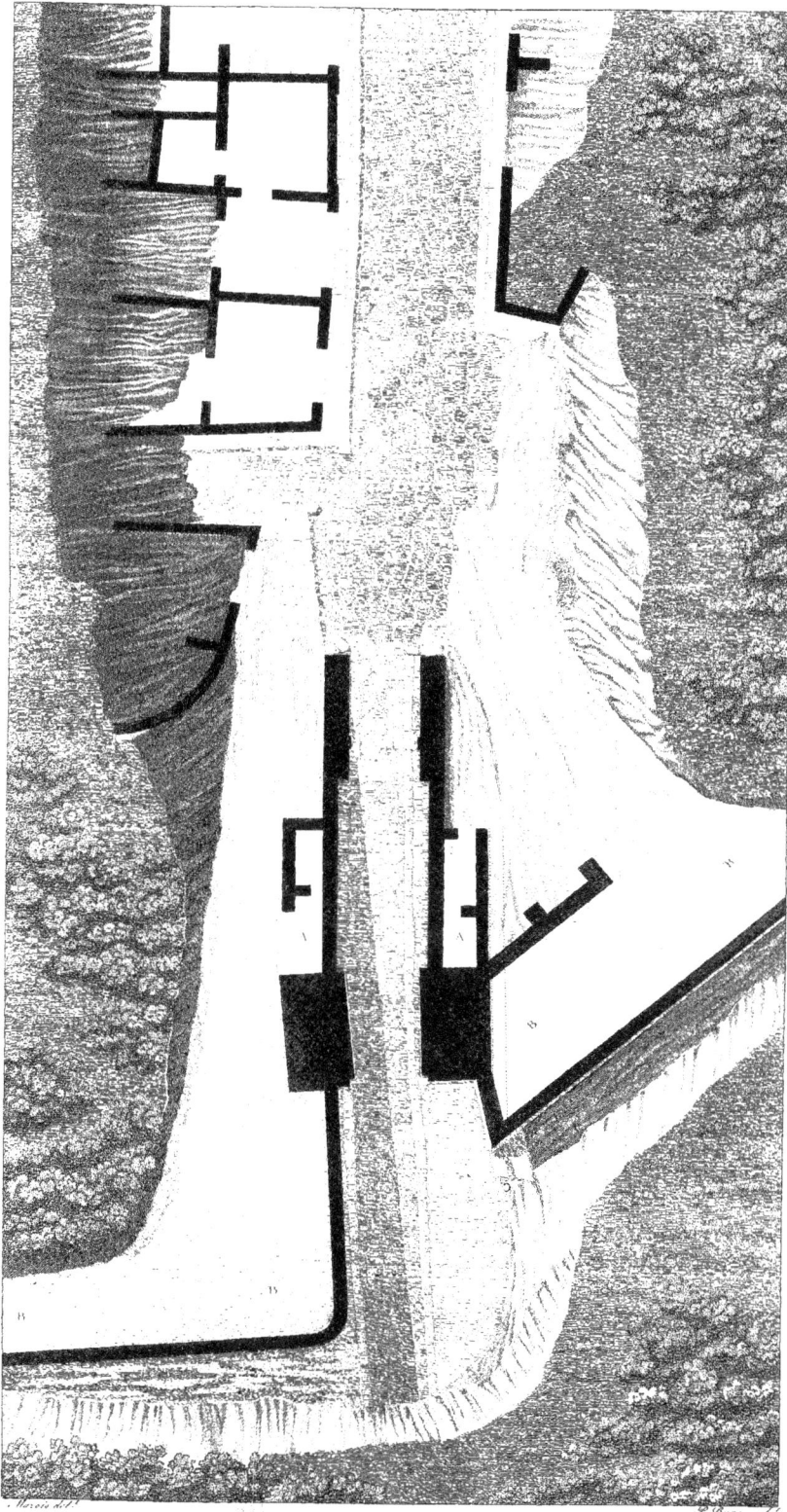

1.re P.e Planche XXXV

Fig. I.

Fig. II.

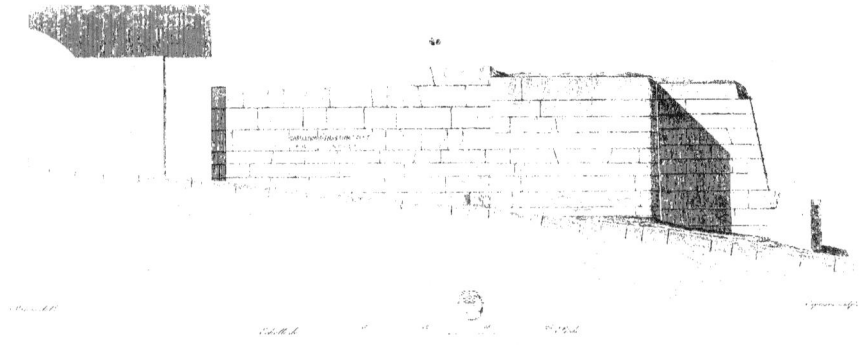

Fig. I.                                         I.º P.ᵉ Planche XXXVII

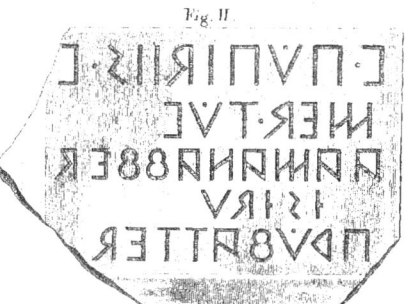

VUE DE LA PORTE DU SARNUS

Fig. II.

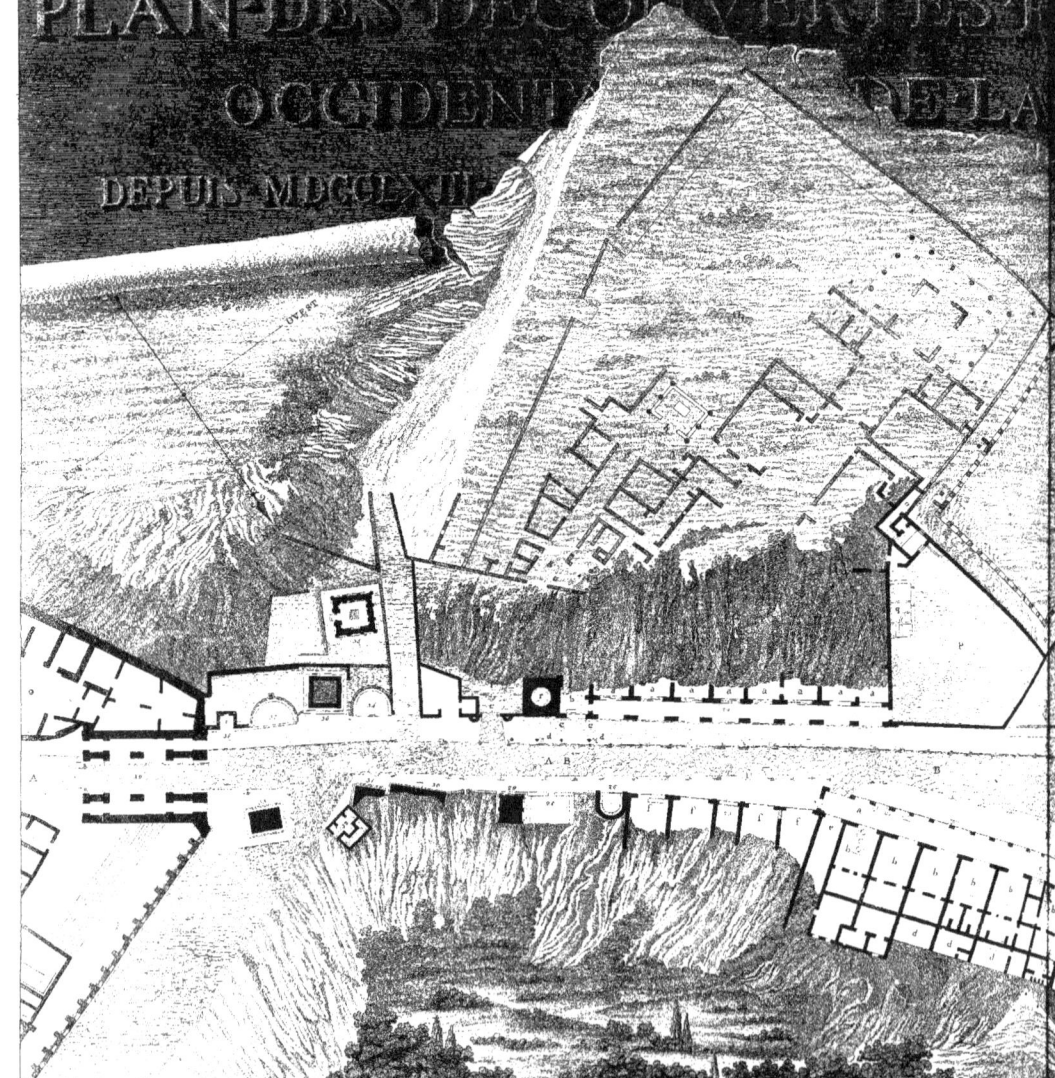

1.re P.ie Planche XXXVIII

...AITES·DANS·LE·FAUBOURG
...VILLE·DE·POMPEI·
·JUSQU'EN·MDCCCXV·

# PLAN·DES·DECOUVERTES·FAITES·DANS·LE·FAUBOURG
## OCCIDENTAL·DE·LA·VILLE·DE·POMPEI·
### DEPUIS·MDCCLXIII JUSQU'EN·MDCCCIX

www.ingramcontent.com/pod-product-compliance
Lightning Source LLC
Chambersburg PA
CBHW071409220526
45469CB00004B/1228